U0034007

風說

陳淑霞的寫意油畫

風之寄　編著

代序

中國意象油畫，在這幾年備受關切。

有人以美術史的觀點，提出意象油畫是本土化必經的道路；也有人以美術思潮的觀點，認為意象油畫是寫實油畫的下一波高潮；有人更高舉民族文化的大旗，力圖在這一波全球化的浪潮中，將這種「詩畫結合」的中國意象油畫，在世界獨樹一格。

看陳淑霞的畫，很自然的與中國意象油畫連接到一塊兒，但不同的是，少了那份刻意樹立旗幟的議論與紛爭；更多的是，讓人不自覺地沉浸在一份既寧靜又平凡的幸福。

看陳淑霞的畫，忍不住想為您訴說一個美好的故事。

《風說──陳淑霞油畫精選》，收錄陳淑霞六十多幅油畫作品，並娓娓為您道出一段詩情畫意、雲淡風輕的奇幻愛情。

風之寄

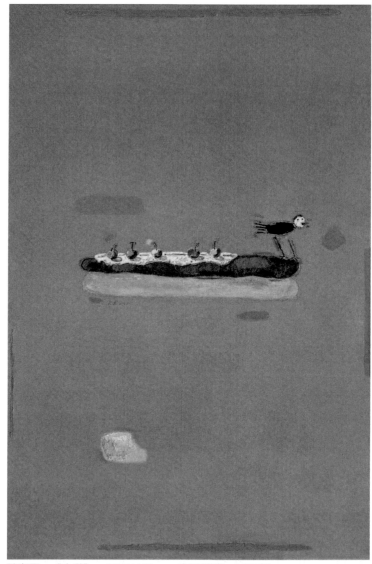

陳淑霞，《小滿》，180×120cm，布面油畫，2002年

CONTENTS

003 代序／風之寄

首部曲：菁菁玫瑰

014 **1** 呼喚青春

017 **2** 喜見佳人

020 **3** 尋找女人

023 **4** 相親記

027 **5** 愛的箴言

031 **6** 浪漫下午茶

034 **7** 理性與感性

039 **8** 請問芳名

044 **9** 戀愛物語

047 **10** 愛情戰爭

052 **11** 約會開始

二部曲：思存

058　1　生日禮物
061　2　神秘的信
066　3　自我介紹
071　4　快速成功
076　5　想念你
080　6　離你很近
083　7　如果愛
087　8　追尋
090　9　風與風箏
095　10　神奇照片
100　11　雨的淚水
105　12　定情之吻

1 0 8 **13** 想念的風

1 1 1 **14** 是你嗎？

三部曲：攻玉

1 1 8 **1** 拍賣會

1 2 3 **2** 第一次約會

1 2 6 **3** 好久不見

1 2 9 **4** 告白前夕

1 3 2 **5** 示愛

1 3 5 **6** 曖昧

1 3 9 **7** 鍾愛一生

1 4 2 **8** 過夜

1 4 5 **9** 獻身

1 4 9 **10** 豔麗的肉

四部曲：風悠遠

1 玫瑰花浴 154

2 收藏永恆 157

3 發現 160

4 留言 163

5 虛擬未來 166

6 老地方 172

7 失約 175

8 風的溫柔 179

五部曲：雨未央

1 裸睡 184

2 風聲 187

3 把愛找回來 190

2 3 8　　**2** 圓滿未來

2 3 5　　**1** 重寫過去

後記

2 3 1　　**13** 雨還下著

2 2 6　　**12** 淚下如雨

2 2 2　　**11** 請回電

2 1 9　　**10** 看到的真相

2 1 5　　**9** 未來的小雨

2 1 0　　**8** 彩繪裸女圖

2 0 6　　**7** 給過去寫信

2 0 1　　**6** 浴池裡的推理

1 9 6　　**5** 求婚

1 9 3　　**4** 誤會

242 關於陳淑霞

244 附錄一：子夜風清──陳淑霞的原色／殷雙喜

251 附錄二：此在與超越──試析陳淑霞藝術中的生命意味和文化價值／鄒躍進

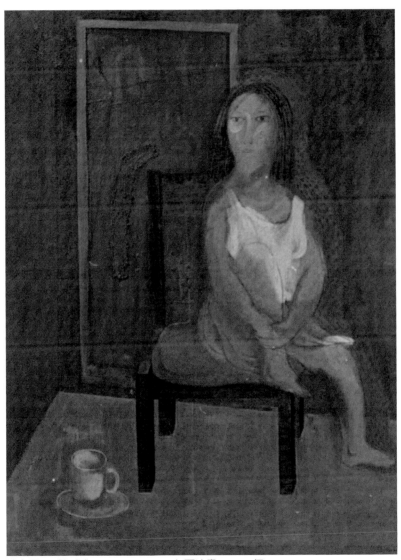

陳淑霞，《紅色》，116×89cm，布面油畫，1993年

我不在意如何說明我的作品。因為它不過是體會過後心情的吐露罷了。沒有刻意地營造豪言壯語，也就沒把自己和別人累著。既是心情表達也就不在乎所得，更顧不上看別人的表情。我所做的不過是一種屬於我的那部分生活。

──陳淑霞

首部曲：菁菁玫瑰

一輩子
總要追求一次
自己鍾愛的那朵玫瑰

1 呼喚青春

那天午後，

整個人就是不想幹活，

想找處清靜的地方去發呆。

要很高級的，最好帶點情調。

記憶中有這麼一家。

只記得牆上掛滿了畫，環境很優雅。

畫倒是看得懂，

全部是以玫瑰為主題，

有具象、有抽象、有表現，

色彩非常的野獸派。

場地不算大，

幾張沙發非常舒服，主要是提供精緻的英式點心；

茶很道地，

杯子很漂亮，

服務小姐也很——漂亮。

就上那家吧！我對自己下了個指令。

想起來，睡意竟去了大半，人反而有了精神。

去！誰說戀愛可以讓人變的年輕。

光生個念頭，就來勁。

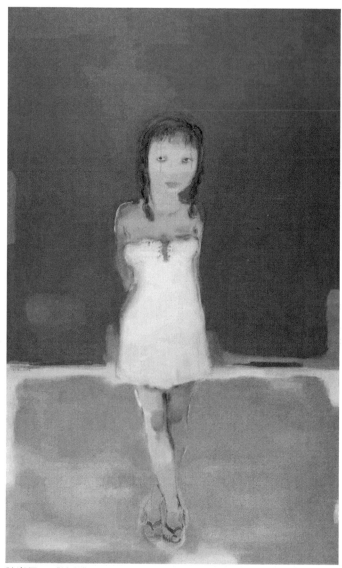

陳淑霞，《純兒》，260×160cm，布面油畫，2009年

2 喜見佳人

到達後，把車停好，旁邊停的是賓士S500，另一邊是台BMW760。

嘿！個個都是好傢伙，這裡出入的水準算是夠可以的了。

進了大廳，迎面是熟悉的那批畫作，畫的是花，全是玫瑰花。

看來店主人對玫瑰真的情有獨鍾。

我略略的把畫看了一遍。

「咦？喝茶的地方哪裡去了？」

牆上貼了一張搬遷啟示，原來換到另一側，不遠，否則就掃興。

找對門，進去，果然是一樣熟悉的微笑——那張漂亮的臉孔。

「先生，一位嗎？您好像來過嘛。好久沒來了。」

「是，是……」我虛應著。

內心為之一蕩：「真是好記性，才來過一次，就記得。嘿！還是對本人『特別』有印象？」想到

這裡，內心特別舒坦，慶幸今天來對了。

「還是點茶嗎？」她熱心的招呼著。

「就大吉嶺吧！」心裡有種說不出的親切。

這家店的空間不算大，但相當具有特色；延續原來藝術的浪漫風格，牆上掛滿畫作，全是以玫瑰為主題的作品；

這原本是藝術中心附設的茶座，現在算是擴大營業，更加獨立。

「原來那裡，客人反映空間太小，因此這個月我們就搬過來，還好找吧？」

彷彿能讀透我心事般的解釋，一面將茶端上。

「您慢用。」還是那張迷人的笑臉。

一時間，竟有點恍神，來不及答話。

音樂真好──巧的放的竟是「似曾相識」，這種美美的感覺好久沒有過了，一種甜蜜的滋味隱隱的在發酵。

我不自主地做起白日夢，夢中隱約兩人划著小船，在一片湖光山色中。

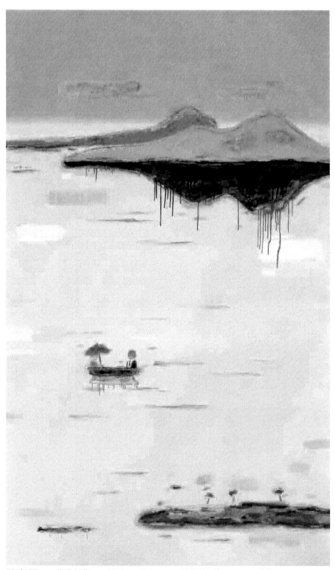

陳淑霞，《釋夢》，250×150cm，布面油畫，2006年

3 尋找女人

為什麼會點「大吉嶺」呢？

是喜歡那淡淡的茶香，還是那茶湯的清澈？

其實都不是，只因為第一次來的美好記憶。

是那位微笑女孩的推薦，

記得她曾問：「味道好嗎？」

我加重語氣的回答：「出奇的好！」

回想這幾年來，一直沒命的工作著，在一般人的眼裡，算得上是青年才俊；

住的是獨棟的別墅，開的是雙B的進口轎車，

出入高級餐館，閒暇就到拍賣場去競買幾件中意的藝術品。

所謂「上流」社會的生活模式，好像幾年工夫全跟上了，

只是不知道有沒有跟到家。

但有一樣：私下倒明白的很——

真正的「一窮二白」，在感情上。

初戀的記憶已經遙遠了，才踏出社會不到一年，

所謂「山盟海誓」的女友就嫁人，

嫁入「豪門」。

我不怪她，只能理解她長的太亮眼，而偏偏我賺錢的速度太慢——那時。

不過，這個事件對我倒是正面的啟發，讓我啥也別想，一切向錢看。

所謂有志者事竟成吧，

幾年「超時」的工作，換來一些實質的回報，

但內心卻愈來愈空虛，

特別在夜深人靜的大房子裡。

是該為房子找個女主人的時候了，

我想。

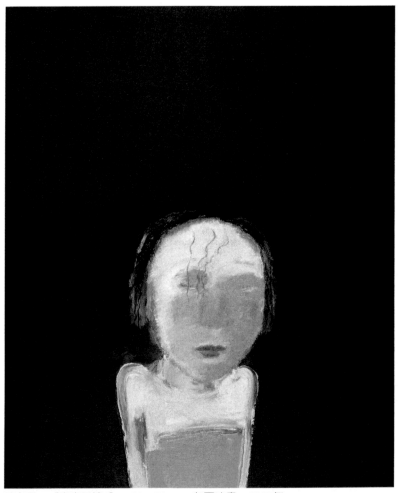

陳淑霞，《青春記憶1》，60×50cm，布面油畫，2008年

4 相親記

我私下有個綽號叫「績優股」，

單身、事業有成、沒有女友，被視為熱門的未上市股票。

經常一些親友們，主動熱心地湊合著，

有安排飯局的，有安排「偶遇」的，更有慎重其事的安排「相親」。

記得有回相親，對方幾乎全家族出動，

阿公、阿嬤、阿舅、阿姨……連小姪女都來湊熱鬧，

把一間五星級的套房，塞得滿滿的。

好不容易一一打過招呼，

但人數實在太多了，根本記不住。

我忙著回答眾親友的發問。

「Dr.F，您是從事那一行業？」

「我……」

（答不上來，因為跨行太多……）

「Dr.F，您在公司是擔任什麼職務？」

（我該怎麼說？有些事業我是股東、是投資者、是法人代表……還有一些是不管事的「董事」……）

「Dr.F，您一個月的薪資有多少？」

（問的很具體，我一時間，也答不上來……）

「Dr.F，您是哪所大學修的博士呀？」

（問的好，但我不是真正的「博士」，倒不是我真的擁有博士學位。

商場上的朋友只因為我做一行，像一行，

一個新事業，很容易就上手，

因此久之大家就戲稱呼我…Dr.F，

久而久之大家以此戲稱，

但我只能「簡單的回答」，是……社會大學……吧？）

「Dr.F，社會大學好像很有名，是在哪裡呀？」

（我又接不上了……只能苦笑著……）

那一夜，就這樣，像傻子似地微笑了一夜，之後，發誓再也不相親了。

因為對方好像唯一的目的只有：

徹底摸清底細，

快速促成結婚。

天呀！我還想談個「戀愛」！

我可不那麼快被抬進所謂「愛情的墳墓」！

「結婚，先饒了我吧！」

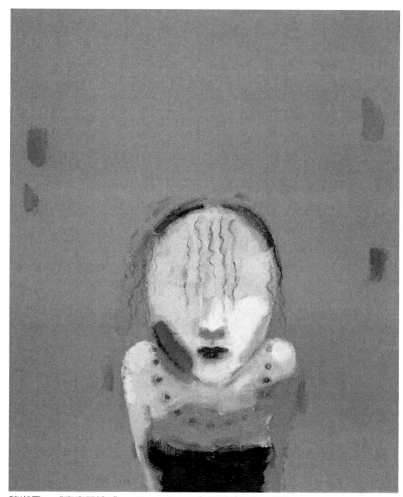

陳淑霞，《青春記憶2》，60×50cm，布面油畫，2008年

5 愛的箴言

「味道好嗎?」親切的問候聲,打斷我的思緒。

眼前笑容燦然,令人昏眩,我竟有點失語,結巴起來⋯

「嗯,不⋯⋯錯,味道⋯⋯不⋯⋯好極了!!」

「好,再來一壺!」

「需要再續加一壺嗎?」她也恢復了笑容。

「不錯,味道好極了。」我吸口氣,恢復了常態。

「不好嗎?」她有點驚訝!

但「理智」告訴自己:「她已經開啟了我的心扉。」

面對眼前這位女孩,我知道無法拒絕,只不過見了兩次面,談了幾句話,

這幾年難道不曾動過心嗎?

沒有,真的沒有,心湖一潭死水,漣漪不泛一個。

主宰理性的左腦因工作而過度開發,長期閒置感情的右腦好像漸漸在萎縮了,怪不得經常偏頭痛!

「愛，不強求天長地久，只珍惜曾經擁有。」

這道理我懂。

但，不是愛不愛的問題，實在沒感覺，有時甚至懷疑自己是否患了愛情恐懼症。

記得有一回商業談判，對方除了老闆之外，還來了一位漂亮又能幹的女經理，後來合作沒談成，那位女經理竟跳槽到公司來了。

不久年終的餐會裡，趁著敬酒，幾分酒意的她，低聲坦誠告訴我：

「我是因為你而來的。」

嚇得我刻意與她保持距離，不久她就失望地離開公司了。

「愛，要有勇氣說出，我愛你；

但也要有能力承受對方，不愛你。」我的體悟。

其實，

我人緣不錯，包括女人緣，

頻頻有人向我示好，但自己真的無心呀。

「愛，是珍惜交往的過程。」

「愛，是無怨無悔的付出。」

此刻，我竟開始積極地自我精神動員起來。

面對眼前這位女孩，偏頭痛又隱隱地發作，

但這次痛得部位不同，

是右腦，

情感高漲！！

呀！我看見了最愛的玫瑰花！

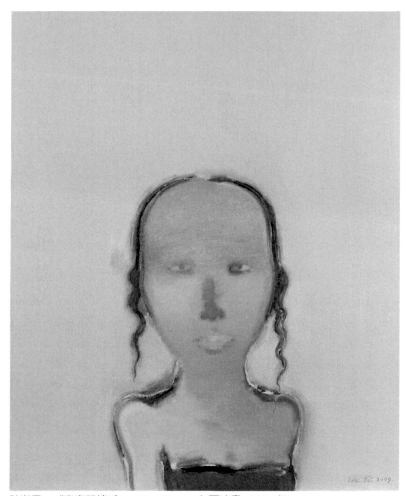

陳淑霞，《青春記憶3》，60×50cm，布面油畫，2009年

6 浪漫下午茶

「這是您的茶！今天想要加份下午茶點心嗎?」

女孩的笑語再次打斷我的思緒。

「像那樣三層的點心盤嗎?」我暗指隔壁桌。

女孩親切回答。

「那是雙人份的,不過如果你喜歡,我們也可以為您做成三層點心盤。」

這才想起,午餐還沒吃呢。

「好吧,給我一份。」

不久,點心到了。

「您好像第一次在這裡點下午茶點心吧。」女孩貼心地說:

「我們提供的可是正統的英式下午茶哦,建議您從底層開始享用。」

「真是講究！」我打趣說。

「是呀！由底層往上享用，步步高升嘛。喝正統英式下午茶其實還蠻講究的，您也知道：一般必須要具備幾個要件，好的杯具、好的環境、好的話題再加上好的茶葉。」女孩娓娓道來：「你今天是獨享，所以聊天話題就省略了。現在播放的音樂是鋼琴詩人蕭邦的夜曲，我給您備的是英國皇家使用的 Wedgwood 杯具，茶葉是從英國製茶公司 Whittard 進口的大吉嶺，現在就請您慢慢享用。」

「專業！原來下午茶有這麼多學問。」內心不禁輕歎。

「對了！你們營業時間到幾點？」我故作輕鬆地問。

「一般是從上午十點到晚上十一點。」

「工作時間挺長啊！」有點憐惜地說。

「我們分早、晚班。」

「那你通常上什麼班呢？」我隨口問。

「白天有課，通常上晚班，下午四點才來。」她大方地回答，並露出淡淡的微笑。

「但我今天上早班，快下班了。」

「我會常來的！」像是表白什麼的說：「希望下次還能見到妳。」

「歡迎您常來啊！但今天是我最後一天上班。」女孩最後說。

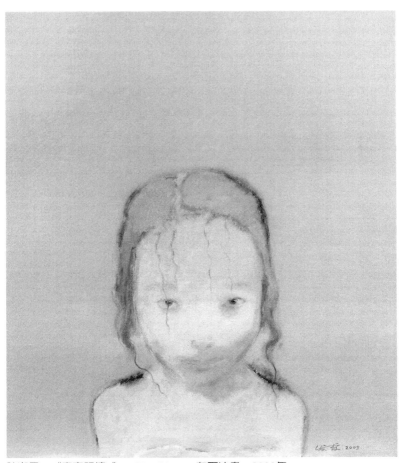

陳淑霞，《青春記憶4》，60×50cm，布面油畫，2009年

陳淑霞她對於日常生活經驗的表現和想像是借助於感覺來表達的，或者說她的視覺敘事直接來自於她的感覺，在她視像中似乎有意迴避了對複雜，甚至殘酷的歷史、現實的思考，而是把思考轉讓給觀者或評論者，而讓自己專注於情感和感覺，使塑造的形象鮮活而生動，帶有童稚般烏托邦式的迷茫與憧憬，很少感受到來自歷史和現實層面的直接壓力，從而構成了她藝術最鮮明的特點。

——作品導讀　馮博一

7 理性與感性

「最後一天上班!?」

我暈了，頓時情緒down到谷底。

人生不如意事，果然十有八九啊！

思緒不禁紛飛起來。

前些天去聽講座，談的是「科學方法論」，其中提到目前科學不是處理那些「必然會發生」的問題，而是處理那些「最可能發生」的偶發性問題。

什麼時候了，我怎麼還在想這事，但思緒卻擋不住！

這種事物可能發展的空間，或者不確定性的可能，如果能夠按照自己的目的，加以改變條件，讓事情的發展朝某種方向來發展，就形成控制，這是科學的控制論。

目前的情況，我能控制嗎？

我怎麼把情感的世界用理性的科學方法論來探討，真是有病!?

我重新整理一下思緒，評估一下目前的情勢，來了兩次的館子，見了兩次面的女孩，但卻面臨最後一次見面了。

是否該「率直」一點的直接要電話呢？

面子的幽靈開始作祟！

好歹我也得注意……嘿！身段！

要是不給怎麼辦？

該怎麼開口呢？

遞張名片嗎？

該遞哪一張？

董事長的頭銜好像招搖些，有點俗氣。

經營顧問的那張又有點虛，還是，EMBA這張，算是個學生，身份單純些。

但應該怎樣開口呢？

實在沒有經驗啊！

平常的自信哪裡去了?

我應該很能與人打成一片的啊!

何況這女孩對我印象應該還不錯吧?否則也不會記得我。

她記性真好,

我來過一次,就記得。

我不斷地自我打氣!

不行,

這張名片如果遞的不好,

那接下來,就不好開展了……

「請──」

「再給我一壺。」

「嗨!」我鼓起勇氣朝那女孩招了招手。

天呀,不自主又點了一壺。

「你平時也喝那麼多茶嗎？」

女孩微笑的問。

「不！今天又餓又渴。」

我心虛的應著。

「平常工作應該很忙吧？」女孩說。

「先生，我聽過您的演講。」

接下來的這句話石破天驚：

天啊！

她果然是認識我的，

人生真是太刺激了。

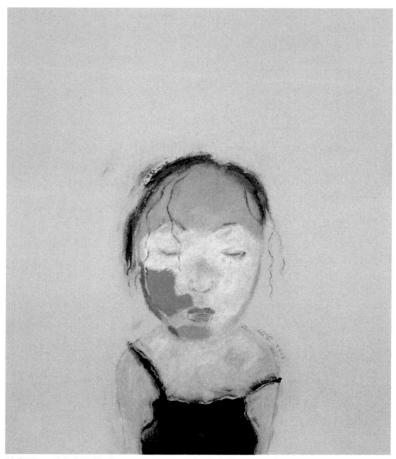

陳淑霞，《青春記憶5》，60×50cm，布面油畫，2008年

當陳淑霞的這些作品出現在我們面前的時候，我們不可能感受不到這種選擇的魅力。這種超驗的選擇，恰恰包含了陳淑霞對於現實生活形態的整體性把握；恰恰是在這種與世隔離的視域裡，把情感中的利益剝離的乾乾淨淨，人物形象才顯示出稚拙、純樸。在將所有裝飾性的闡釋都剔除之後，生命呈現出了它的質感和可以觸摸的感覺，這是生命之美。

──作品導讀　馮博一

8 請問芳名

「是嗎?」

我聽了又驚又喜:

「什麼時候呢?」

女孩語氣略顯興奮。

「上個月在國際藝術節的講座上,你發表一篇《拉奧孔與中國意象油畫》的專題演講啊!」

想起來了,

我應邀參加藝術論壇,

以協辦單位的身份,發表一篇學術性的演講。

藝術雖說是我的業餘愛好,

但由於長期的接觸,及不定期的贊助藝文活動,

讓我在圈裡小有名氣。

「那天你講的真好⋯⋯」

女孩眼神中透露崇拜之情。

我隱約記得那天演講很熱烈，我是怎麼講的⋯⋯

　　提起《拉奧孔》，

一般會聯想到希臘晚期一座著名的雕塑；

拉奧孔是希臘古代傳說中的一位祭師，

雕像中的拉奧孔，他和兩個兒子被大蛇纏繞，

精神與肉體都陷入極度的痛苦之中。

十八世紀德國思想家萊辛（Lessing, G.E.），

他的美學名著《拉奧孔》（Laokoon），

主要是探討美學上「詩」與「畫」的界限。

廣義的詩，代表文學。

西方的文學與藝術的糾結，儘管爭論不斷，

但大致走了一個分道揚鑣、日漸離異的道路。

反觀中國，自古以來總是讚賞：

詩中有畫，畫中有詩，

大抵是走一個詩與畫「趨同」的路子。

這些年來，有人就以「中國意象繪畫」為名，

高舉詩畫一體的創作精神，

想要在世界畫壇上獨樹一格。

不就是眼前這位女孩。

「意象油畫是否為中國所獨創？」

那天有位漂亮的女孩問了一個漂亮的問題：

我想起來了，

「那天的演講對我很有啟發！」

女孩自我介紹似地說：

「我喜歡這裡的環境，

因此課餘就來這裡打工，

但我要畢業了，只好辭職……」

「你叫什麼名字？」

我很自然的問。

女孩很大方的微笑回答。

「叫我小雨。」

「小雨。」

我默念了一次，

一朵愛情的紅玫瑰在心裡悄悄地綻放……

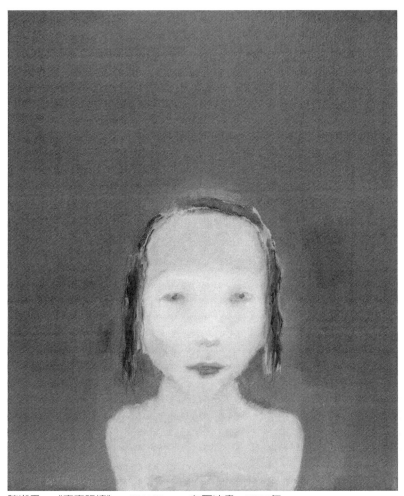

陳淑霞，《青春記憶》，60×50cm，布面油畫，2009年

9 戀愛物語

每個人都很希望擁有一段不尋常的愛情？

雖說戀愛往往令人變得神志不清，

整天神經兮兮，

留意對方的一顰一笑，

因她的歡顏而喜樂，

包容伊的任性胡鬧，

但當愛神來臨，

這一切都變得理所當然。

戀愛不止讓人年輕，還會令人顯得天真，

我目前就開始天真地做起白日夢來……

"I love you not because of who you are,
but because of who I am when I am with you."

「我愛你，並不是因為你是誰，而是與你在一起時，讓我知道我是誰。」

從來沒這麼喜歡自己，喜歡自己也喜歡的藝術，只因為學藝術的你，因為藝術而能認識我。

當愛情輕叩你的心扉時，千言萬語只有一句——真是喜歡你呀！

「我是天空的一片雲，偶爾投影到你的波心」

志摩的詩，此刻特別傳神。

「山風吹散了窗紙上的松痕，吹不散我心頭的人影」

胡適的話，道出心境。

小雨的笑影，當真揮之不去。

但隱約中，卻想起王爾德說過的另一句話：

「男女因誤會而結合，因瞭解而分開。」

去！我才剛要戀愛!!

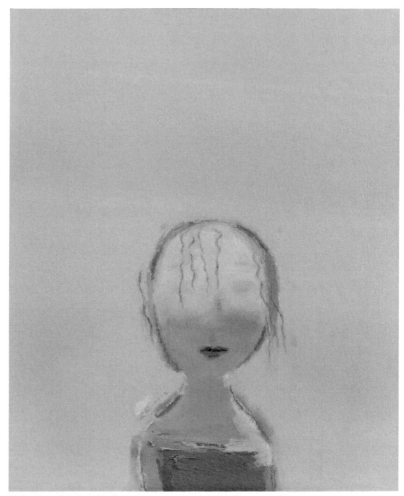

陳淑霞，《青春記憶7》，60×50cm，布面油畫，2008年

10 愛情戰爭

在我冥想間，一位操著濃厚口音的矮胖男子進來。

從模樣不難看出是個老闆的派頭。

「嗨！小雨！給我安排四個位子，就那桌好了。」

「董事長您好，請人喝下午茶嗎？」

「對！呵呵……我再叫幾位朋友過來。」

說著，往門外走，

只見他手機一撥，

「嗨！王總啊！請你過來喝最正統的英國下午茶，把你那幾位漂亮助理小姐也一起帶來吧……哈哈！」

董事長的嗓門真大，

人還在門外，

談話內容聽得一清二楚……

講完電話，他信步進來，才坐下，就向小雨招手。

「怎樣，快畢業了吧！到我公司上班吧！

當我的秘書，起薪比照經理！呵呵……」

董事長一團和氣，笑起來臉部的橫肉很有彈性的抖動著。

「謝謝董事長好意，我還要繼續念博士呢！」

女孩很委婉地拒絕了。

「唉！女孩讀那麼多書幹嘛？

找個好人家比較重要啦！

哈哈……我來幫你介紹。」

董事長一派老氣橫秋，

比手劃腳的說著。

心理實在有點反感，

這麼好的環境，

這麼美的氛圍，

一下子蕩然無存。

詩意的空間突然被拉回現實，

「原來她還要繼續念書呢！」

又是一陣嬉鬧的寒暄。

一男一女，穿著時尚，

那一班約見的朋友出現了，

不久，

其中一位女助理模樣的說。

「董事長，您要請喝下午茶我們全都過來了。」

另一個女秘書嗲聲嗲氣地接著說。

「董事長，你還欠我們一頓海鮮哦。」

「請！請！喝完咖啡就去吃……呵呵……」

董事長笑得很開心。

約來的男子阿諛地說。

「董事長，品味很好啊，這裡氣氛粉浪漫啊！」

說著，看了一眼服務中的小雨。

「是啊！王總！茶好，環境好，服務的小姐也很漂亮！呵呵！」

董事長對女孩說。

「待會兒，一起吃海鮮去吧！」

女孩依舊好脾氣地回答。

「不行啊！我還得上班呢！」

董事長自我解嘲似地乾笑兩聲。

「你看，就是約不動，碩士呢！哈哈！」

那位被稱為王總的男子自告奮勇的說。

「我來約……」

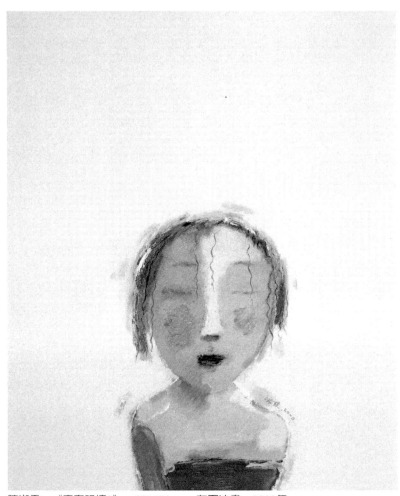

陳淑霞，《青春記憶9》，60×50cm，布面油畫，2008年

依我看「繪畫」和「活著」是一對近義詞，有時界限分明，有時含混不清。

——陳淑霞

11 約會開始

不等那位王總開口。

我決定離開。

不想再待下去。

「買單。」

……

「要走了嗎？」小雨眼神中好像有話要說。

我沒說什麼的點了點頭。

與小雨結過帳，

臨行前，

塞給她一張名片。

上車後，馬上給秘書撥了通電話。

「十五分鐘送到！」

接著把車駛向自己很喜歡的一家品牌店Shiatzy。

時間對我很重要，

我想在最短時間內，換套衣服。

當我換上一套米白色的麻質休閒服後，

期待中的電話剛好響起。

「我是小雨，謝謝您的花，很漂亮！我下班了。」

「好的，我馬上到。」

重新回到咖啡館，

進門就看到櫃檯上請人送到的那一大束玫瑰花。

「秘書的辦事效率果然沒話說。」我暗自稱許。

我一出現，

可以感受全場的目光全落在我的身上。

小雨已經換上便服，

好像等候我似地朝我招手。

「可以走了嗎？」我很紳士的低聲問：

「花，我來拿。」

離開前，

小雨不忘朝董事長那桌點頭道別。

出了門，

上車後，

小雨向我道謝：

「謝謝您幫我解圍。」

我笑說：「謝謝你接受我的邀請。」

小雨果然讀到我名片背後的留言；

我的邀請，請她回電。

「帶你到一個有趣的地方，表達我的謝意。」小雨主動提議說。

看來不只科學，整個人生都是在面對偶發的事件。

就這樣地，我手捧一大束盛開的玫瑰，開始了與小雨第一次的約會。

【首部曲：完】

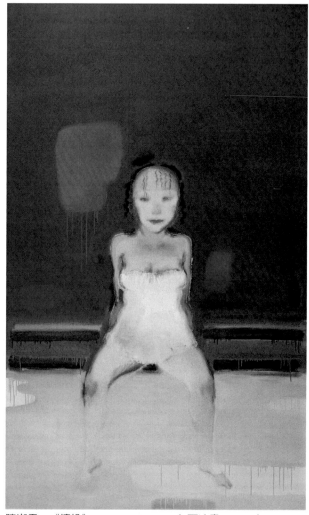

陳淑霞，《情投》，260×160cm，布面油畫，2009年

二部曲：思存

因為思念，

回憶成為一種習慣。

1 生日禮物

我的愛車是一部寶馬。

那是一件生日禮物。

無意間路過一家進口車行，

有個聲音說。

「進去看看吧。」

一進門，

就看到一輛鮮紅色的ＢＭＷ。

喜歡嗎？

非常喜歡。

是我的夢想車！

那就買下吧，當成給自己的生日禮物。

心裡的聲音又響起。

業務員不徐不緩地說。

得再等下個船期，

這款顏色錯過了，

我要了。

刷卡預付了訂金。

隔天請助理辦好相關的手續，

就把車子開上路。

生命的足跡，

就此開始奇妙地展開。

陳淑霞，《伴我行》，250×150cm，布面油畫，2006年

2 神秘的信

我習慣用部落格寫日記。

當我完成了今天的日記之後，

看到一封新的郵件：

〈邀請你加入地圖日記〉

一封陌生的email．

署名是：**小雨**

小雨，

不就是我的名字，

這封來自小雨的email引發我的好奇心。

「大概是朋友的惡作劇吧！」

我猜想。

反正網路妙事多，

我並不十分在意，

何況，「地圖日記」這家網站對小雨並不陌生，

公司創辦人Jerry是她在美國攻讀電腦博士時的同學。

小雨心想：「難道是我這位博士班的同學Jerry在開我的玩笑？」

她在Email中，

同時給了登入的戶名及密碼。

當我按指示進入地圖日記之後，

看到小雨的主頁，

不禁大吃一驚：

打開相簿，

全是我的照片。

我，

還有我的愛車，

各個角度，

各種迷人的體態，

自己看了都不禁讚歎：

「真是香車美人呀。」

詳細記錄了旅遊的行駛足跡。

裡面充滿我與車子的蹤影，

點擊日記，

最新的一篇是金瓜石遊記。

「天呀！

九份的金瓜石，

上午才去呀！」

剛剛在自己部落格完成的日記。

在小雨的日記裡，

同樣詳細記錄我今天滿滿的行程，

所附的照片，

我正拿著一串臭豆腐，

扮著鬼臉，笑意還掛在嘴邊。

「那豆腐還真臭，
也真好吃。」

口齒餘「香」地嚥了一口氣。

我，
就是小雨。

但究竟是誰？
暗地裡偷偷的在記錄我的生活，
複印我的日記。

陳淑霞，《2×4》，160×130cm，布面油畫，2006年

　　儘管陳淑霞她不是簡單直接地表現現實的複雜，但不過這也許反而成就了她的創作。因為遠離現實使她的藝術保留了她寓情的細末微節，凸現了作品本身的質感與神秘。我們在觀看她的作品時常常會遭遇到這樣的細末微節。她是從現實的個人經歷中提純美好的片斷，去排遣、釋懷她的記憶、愛好，重新尋拾夢一般的自由與憧憬，營造她在喧囂的混世裡無所謂的自我表現與獨領風騷。

<div align="right">──作品導讀　馮博一</div>

3 自我介紹

我大學讀的是電腦程式設計。

大概天生對數字有特別的偏好吧。

對0與1的世界特別的敏感。

一份女孩特有的多愁善感。

雖然讀的是理科，邏輯能力特強，

但依然保有一份感性，

飄花的季節，

能夠體悟黛玉惜花、葬花的心情。

起風的日子，

可以與男孩們大碗喝酒，

感受煮酒論英雄的那份壯烈。

雙子星座，

血型是O型，

但具有A型隱性。

個性兩極化，

靜如處子，

動如脫兔。

由於讀的是理科，

男多女少，

女生是班上的稀有花卉，

我很容易就成為才貌出眾的班花。

當資深的一位大四學姐畢業之後，

我自然地榮升為系花。

但奇怪的是，

沒幾個人「敢」追求我。

男孩們認為我條件太好了，

不想自取其辱。

加上身旁自告奮勇的護花使者眾多，

閒雜人等很難接近我。

所以儘管我已至思春之年，

但只能在一大群男孩中打哈哈。

大學畢業之後，

一度迷上了畫畫，

應該說，

從小就喜歡塗鴉，

因此跨科系考了美研所，

取得碩士學位後，

原本已經到了美國繼續要攻讀博士。

趕上網路經濟的熱潮，

竟然同時間順利就找到一份待遇不錯的網路程式設計工作，

從原先的兼職到後來不得不休學專心任職。

我經常晨昏顛倒、不眠不休的超時工作，

網路經濟泡沫化之後，

我倦了；

告別尖端的網路虛擬世界，

沒有完成學業就回來了，

轉入必須與人打交道的現實社會。

我選擇了銷售行業，

成為一位，

豪宅的售屋小姐。

陳淑霞，《時尚面孔》，60×50cm，布面油畫，2006年

呼應和營造了這種相隔、間離與隔望的效果。從這一點來說，她又是非常真實的，她真實地表現臆想狀態下的內心世界，可謂是一種在內心折射的抽象現實。作為對現實浮躁的「代價」，陳淑霞的審美趣味得到了尋常的發展，並形成了相應的唯美唯藝的視覺樣式。這體現在她人物的意像而成為陳淑霞自身意趣的縮影。

<div align="right">──作品導讀　馮博一</div>

4 快速成功

房子的平面圖、立面圖這些專業的基本知識，
對我不是件難事。

大學同寢室裡就有一位是建築系的室友。
還記得那時有個繪圖軟體特別好用，
由於我學的是電腦，
很快就能上手，
還教會那位室友如何使用 Sketch Up 來設計房子。

我的應徵網頁做得很炫。

面試那天，
帶了台筆記型電腦現場展示，
自己則刻意打扮一番。

儘管我沒有實際的銷售經驗，
但自認為：以我的學習能力應該很快能進入狀況。

不過，

我還是得承認，

那天，

亮麗的外表幫了大忙。

我應徵的是銷售頂級豪宅，

每戶房子，

動不動就是好幾千萬，甚至上億的價格。

銷售這種房子我的體會是，

當你贏得客戶對你的好感時，

那也就是銷售成交的時機。

我習慣於與客戶先閒話家常，

我得先知道他們買房子的動機，

先摸清楚是自己居住，還是其他用途。

一棟好幾千萬的房子，

頂級的設備有時不是客戶最關心的（那是應該的），

隱私權的保護，

安全的設施才是他們關注的焦點。

而最後能有助於成交的，

往往是聊到有趣的話題；

一則開心的笑話，

配合一點優惠政策就能成為臨門一腳，

有效促成交易。

我的客戶不僅於男性，

更多的是女性。

特別是影響最後購買與否的貴婦們。

我們共同的話題是美容、美髮、美食，

還有一些名牌時尚的資訊。

有效的瘦身療法，會比房價優惠更能博得友誼。

房地產的銷售，

非常的辛苦，

特別在推案期間，從早到晚，

幾乎沒有什麼假期。

但只要一個案子結束，

就會有一段比較充分的時間休假。

我喜歡這種工作的形態，

時而緊繃，

時能放鬆，

恰如高低起伏的人生，

比較能譜出精彩的生命交響曲。

我樂在工作，

很快地在這個領域獲得成功。

陳淑霞，《小露》，60cm×50cm，布面油畫，2004年

她毫不避諱地表現出自己對臆想中的超現實生活場景的感性認知，甚至對她自己油畫
語言風格的迷戀替代了作品所畫形象的興趣，使畫中的「她們＼它們」無言地透出一
種近於閒適、慵倦、靡麗，甚至有些頹廢的心態。這似乎是中國傳統文人傷感主題在
當代文化土壤中的延伸與演繹。

——作品導讀　馮博一

5 想念你

生日這天，剛好我有假期。

刻意避開姐妹淘們的邀約，今年的生日只想一個人過。

我開著愛車上路，心想來趟環島之旅。

上一檔銷售非常成功，帶來一筆可觀的獎金。

希望保持一份自在的心情，很閒散的走走玩玩。

雖然有環島的念頭，但事前卻沒有任何的規劃。

我一身剪裁合宜的勁裝，戴著一副白色寬框的太陽眼鏡，手握著方向盤，順著崎嶇的山路，熟練地讓車子蜿蜒前進。

旅程從東北角開始。

天很藍，海很綠，路上車少人少，呼嘯而過的只是風聲。

我享受寶馬的快感，極速地往前奔馳。

但此時，記憶卻不自主地倒退，回想起從前，回想起第一次搭乘寶馬。

他是否已經有……

他現在在做什麼？

他好嗎？

回國後，其實有想過與他聯繫，但總鼓不起勇氣。

當初毅然決定出國，下定決心不再聯絡。刪掉他的電話號碼，撕毀他的名片。

那時理性高漲的我，告訴他，此去變數很多，何時歸來沒有把握。

為了不想彼此耽誤，我曾狠心的告訴過他：

「**消失是最好的祝福。**」

於是我，從此主動消失了。

現在，回想起來，記憶中的他，其實從來沒有離開過。

我再度緊踩油門，加速前進，
想把他的身影甩到腦後。

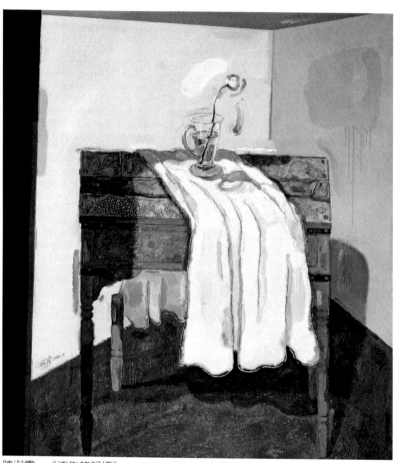

陳淑霞，《流失的記憶》，160×130cm，布面油畫，1999年

或許，正是由於宏大的歷史與現實的質疑與批判常常陷入一種空洞的尷尬，才賦予藝術家的主觀意緒投射到那種詩意的幻想性語境中，在借助人物的成長感受和理想來傳達靈性的敘事話語的必要價值。陳淑霞這種對生活中美好的憧憬、檢視及體察，才使得現代城市生存所帶給我們的焦慮，以及由此產生的苦悶和枯寂的心境或被消解，並成為一個值得思考的意義範疇和思辨的物件。

——作品導讀　馮博一

6 離你很近

帶著一台ＮＢ，想沿途記錄我的環島點滴。

夜裡，住進老爺酒店，很舒服地泡完溫泉浴。

趁著新鮮的記憶，想完成一篇遊記。

當我再次連線，寫完自己的部落格日記之後，不自主地進入了小雨的主頁。

我忍不住驚呼一聲，看到一篇最新的日記。

日期就是今天。

主題是：

「**來看看你的天空**」

內容寫著：

生日這天，

回到這座曾經離開你的城市，

一直很掛念，

這塊天與地，

當初把你留下……

我們同在一個天空下。

感覺離你很近，

今年的生日，

只能默默告訴你：

果然你也沒讓我見著，

不期待能見到你，

「到底是誰？」

竟能一直在偷窺我的心情，

複製我的日記。

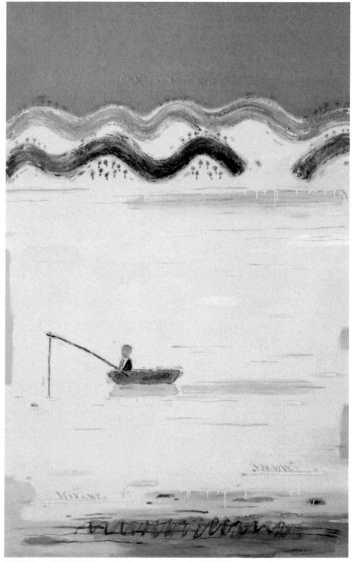

陳淑霞，《黃滿天》，220×140cm，布面油畫，2006年

7 如果愛

如果愛，
能夠重來，
不會再任性的離開。

如果愛，
感覺還在，
愛你的心不再搖擺。

如果我依然是你的愛，
請對過去的錯誤釋懷。

如果我的愛始終是你，
願以一生傾心相待。

今夜我又想你了，

很強烈地，
可不可以，
偶爾你也會想起我。

但，
這好像不重要了，
因為，
我完全沒有你的消息，
你的感覺，
你對我的感覺，
我再也感覺不到了。

每回思念，
我告訴自己，
會過去的，
不要再去想念了，
不要再去打擾那份美好的感覺，
就讓它在記憶裡秘密地安歇。

這是今天的最新日記。

這一夜，
我入宿墾丁的凱撒飯店，
再次撰寫部落格，
記錄自我的心情。

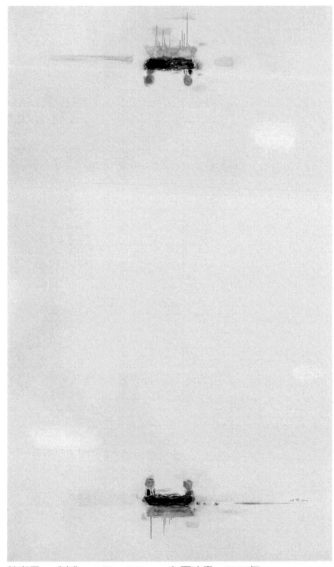

陳淑霞，《空》，250×150cm，布面油畫，2006年

8 追尋

一夜沒睡好。乾脆起了個大早。

儘管思念惱人，但心中有愛，讓人振奮。

仗著情感高漲，勇氣頓生。

我憑記憶發了封簡訊，不確定號碼是否正確。

「我是小雨，請問您是風嗎？」

好一會兒，收到回覆：「如果你是雨，那我就是風了。」

哇！這口氣有點開玩笑呀！

「我真的是小雨。」

「那我真是風了。」

我不再回覆，知道發錯了。

對方又來信：「雨，找時間見個面吧！」

我又為難了，我不確定他是否真的不是，突然靈機一動，我知道要怎麼問了。

「如果你真是風，告訴我，喜歡喝哪種茶？」

「我不喝茶，只喝咖啡。」

「你不是風。」

「別管風了，我們見面喝茶或喝咖啡都行呀。」

「對不起，我發錯了。」

為了不再糾纏下去，順手就手機電源關了。

內心一片煩亂，

暗自吶喊：

「風，你究竟在哪裡？」

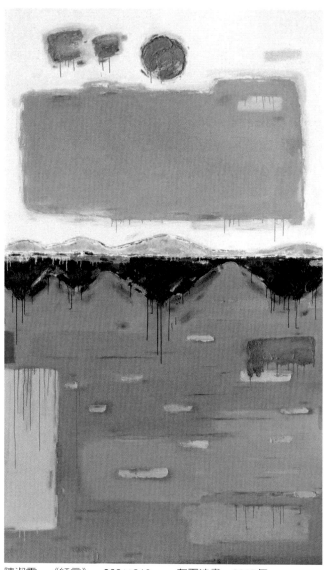

陳淑霞，《紅言》，360×210cm，布面油畫，2007年

9 風與風箏

我暫時打消尋找他的念頭。

「無法撥通的號碼，意味已經緣盡。」我想。

「當愛已經溜走，無法再強求。」對自己說。

這一天，我來到了府城。

這是座老城市，街道普遍不寬，但逛起來很舒服，我決定好好待上一天。

這裡有美好的回憶。

我曾隨口說了一句：

「好想吃台南的小吃啊！」

二話不說，我們上了高鐵，就這樣地到了台南。

有了高鐵真便利，臺北台南就像個鄰居。

風，彷彿對這座古城十分熟悉，哪裡有道地的小吃十分在行，老字號的擔仔麵，特Q的蝦仁肉圓，還有味道酸甜好比戀愛滋味的鱔魚麵。

「這是家老店，老一輩為了度小月開起小麵攤，傳到現在第二代兄弟不和拆夥了，現在連招牌都換了。」

他像個當地美食導遊似的，邊吃邊介紹店家的傳奇。

「託高鐵的便利，我常來吃台南的小吃。」他率性的說。

我們還特地到了安平吃了碗豆花。

安平港整治的很漂亮，有一大片草地，有一群小孩開心的在放風箏。

「我原本希望像風一樣的自由自在，但現在，更希望像天上的風箏。」他深情地轉頭看我。

「為什麼？」我淘氣的問。

「希望把風箏的線交到你手上，引領我飛翔。」風深情的盯著我說。

我聽了心頭一熱，卻故意答說：

「我不接，我不會放風箏。」

說時遲，那時快，就在這一刻，

「哇，風箏飛走了。」我驚呼。

「手鬆了，風箏自然就飄走了。」

Dr.F意味深長的說完，含情脈脈地看著小雨，小雨迴避他的眼光，望向那只斷了線的風箏。

Dr.F突然起身，向小孩群中跑去，不久，童心大發地仰頭拉起風箏。

小雨也坐起身來，看著玩的很起勁的Dr.F。隨即，開啟相機鏡頭對著他。

「咔嚓——」

Dr.F與風箏，Dr.F仰頭在放風箏。

小雨用手機拍下這張照片。

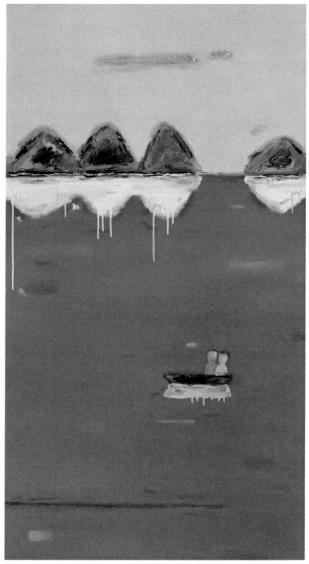

陳淑霞，《橙江》，180×100cm，布面油畫，2006年

10 神奇照片

這一夜，

我入住的是台南的大億麗緻飯店。

由於今天跑的景點很多，

赤崁樓、安平古堡、億載金城……

舊地重遊，

感觸良多。

一口氣沿路吃了十來樣小吃，

鍋燒麵、炒花枝、魚羹……

當然少不了鱔魚麵，

懷念的滋味，

點滴在心頭。

充實的一天，

逛累了，

也吃累了。

舒舒服服的泡過澡之後，

給自己沏了杯烏龍茶，

懷著一份既期待又怕受傷害的心裡，

打開了NB。

既期待，又怕受傷害。

這種心情像愛的感覺，

成為旅途中的一件驚喜，

再重複讀小雨地圖日記，

現在夜裡寫完部落格之後，

每晚期待比對神奇的地圖日記

能夠真實地記錄一天的足跡，

甚至是洩露心底的思緒；

但卻同時又擔心，

有朝一日會突然打不開日記，

讓這一切成為虛幻的記憶。

難不成今天又同步有新日記。

我心裡嘀咕。

果然，

今晚小雨的地圖日記同樣沒有令人失望，

圖文並茂，

連幾道小吃圖都依樣摘錄！

但最不可思議的是，

最後，

竟然多了一張他的照片。

　　風與風箏，

　　風仰著頭在放風箏。

這張照片曾是我的最愛，
但為了表示我斬斷情絲的決心，
當年出國前就把它封存在記憶裡。

還記得照片背面有風的一段話：

無需追憶，
剛剛掠過的風，
是我的溫柔。

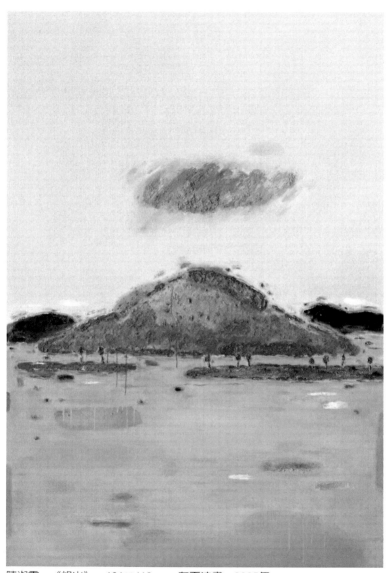

陳淑霞，《焰山》，161×112cm，布面油畫，2005年

11 雨的淚水

這段話現在就出現在那張照片的底下。

瞬間，
我開始飆淚。

眼淚，潰堤似的傾洩下來。

開始是克制性的啜泣，終於忍不住的嚎啕大哭起來。

我一直壓抑這份情感，試著不去碰觸。

在國外，日以繼夜的工作，就是為了要逃離思念的苦痛。

那期間，雖然有許多男孩來獻殷勤，但總是裝聾作啞的還以冷漠。

連主管也休想邀得動我，他可以交代我工作，卻不能要求我出席party。

我只對工作負責，按時完成交付的任務，其他，No way。

我的工作，讓我可以僅僅面對冰冷的機器，將熱情的追求者阻隔在外。

趁機暫時將感情冷卻。

我經常一副睡眼惺忪，成為老外口中戲稱的：

Sleeping Beauty

東方睡美人。

網路程式設計的工作夠傷神，

占滿我整個腦子的思維運作，

思念的幽靈雖然偶爾會不經意的浮現，

但只要一甩頭，

立刻就讓數字與符號覆蓋，

我用疲倦來取代思念!!

回國後，

忙於緊張的銷售工作，

熟悉新的人際關係，
一直壓抑這份塵封的情感。

但回歸曾經有愛的時空，
卻發現他的身影揮之不去，
而且幾乎無所不在，

此刻，
舊地重遊，
思念，
已經壓著我無法喘息，
情愛的火山終於在這晚爆發。

我寫下自己的心情日記：
在模糊的淚光中，
在一陣大哭之後，

你知道我在想念你嗎？
你不會知道，
因為這是屬於我的想念。

你會在意我的想念嗎？

我想你不會的，

否則也不會放任我如此的想念。

你可以感受到我深深的想念嗎？

點亮星光閃耀你塵封的記憶，

捎去微風喚醒你心中曾經的美好，

然後你就可以明白，

我是多麼想念你。

淚水再度止不住地滑落下來。

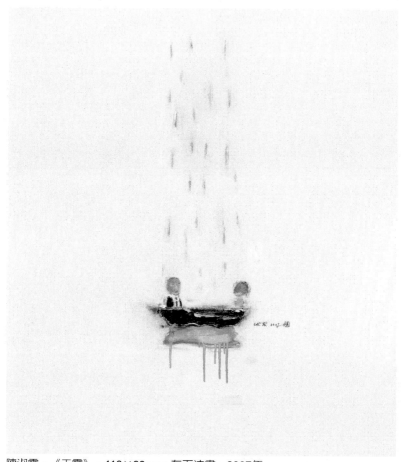

陳淑霞，《天露》，110×80cm，布面油畫，2007年

她以個人的日常生活經驗為想像對象，將藝術滲透在日常生活的場景之中，看上去平鋪直敘，像是沒有經過剪裁和提煉一樣，猶如一泓清水，簡約，但也很清澈，給人一種平淡、自然、直率的美感，不含有對現代城市日常生活進行否定的意味。這反而使人感受到她對溫情脈脈的日常生活的懷念，以及由此而產生的對安穩、細膩的人生況味的悉心體會和咀嚼。

<div align="right">──作品導讀　馮博一</div>

12 定情之吻

痛哭一夜之後，情感獲得宣洩。睡到午間方醒。

離開飯店，特意繞道去吃了一碗台南的虱目魚粥，

「加一根油條味道更好。」風，曾說過。

虱目魚粥加油條，午早餐就算用過了。

我特意選擇上二高。

喜歡二高的路寬、人少，沿路景色宜人。

當看到沙鹿、龍井路標，我不加思索，決定下交流道來，

向大度山方向奔去，尋訪我那永恆的甜蜜印記。

大度山上有一所大學，校園內有一座聞名的路思義教堂，

是享譽國際的華人設計大師貝聿銘的傑作。

這座教堂之所以會出名，除了貝大師的名氣之外，主要在建築設計上非常特殊；

它內部沒有明顯的樑柱，整座教堂由四面曲牆巧妙地相互疊放、相倚而成。

「人與人之間，如果也能如此信任的相互倚靠，就會成就一方美麗的風景。」

風的話語，有時像詩。

我們並肩地斜躺在牆面上，夕陽很美，晚風徐來，

在如詩的交談中，彷彿進入了幻境。

「可以吻我嗎？」我閉上眼睛悄聲許願。

「可以吻你嗎？」隱約中聽到風的聲音。

我閉著雙眼，並不作答，嘴角展露微笑，算是默許。

時空在那一霎那靜止了，

那是永恆的一吻。

來自：

風之吻。

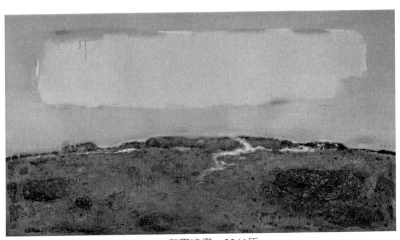

陳淑霞，《恆》，100×180cm，布面油畫，2011年

生活本身是錯綜複雜的，經過簡化和提純的想像，一定顯得單純、清麗，而且意味
深長。

——作品導讀　馮博一

13 想念的風

這一夜，我入住東海的校友會館。

那原本是為東海大學畢業的校友們所成立的招待所，目前由學校的餐飲管理系接手營運，對外也開放。

校友會館座落在大學的校園內，一樓設有7-11，學生出出入入好不熱鬧。

喜歡學生的生活，懷念當大學生的日子，置身其中，感受青春的氣息。

晚餐後，一個人在美麗的文理大道上漫步，兩旁就是典雅的唐式建築文學院與理學院。

我閒散地走著，今晚的月兒朦朧，星光黯淡，容易觸景傷情的夜。

回到房間，我打開NB，小雨腦海裡浮現Dr.F的臉孔，就順手在電腦裡輸入「Dr.F」進行查詢，結果有上百條的資訊，她開始一一點擊。

小雨皺起眉頭，自言自語：「這幾則報導已經是老新聞了，他最近好嗎？」

轉而進入自己的部落格，心有所感，快速地敲擊鍵盤。

時間，是情感的麻醉劑。

空間，是模糊彼此的有效距離。

對你，只能默默地遙想，

對愛，避免再近距離地碰觸。

寫完之後，小雨不禁想：

「進去地圖日記的小雨部落格看看，難不成也有這篇文章？」

「難道電腦被駭客入侵了，日記被自動地複製。」我充滿疑慮。

我真的生氣了，為何地圖日記，總能同步地讀透我的心思，寫下同樣的字句。

但當再度打開那位神秘人小雨今天的地圖日記，卻同時看到已經完整地出現方才出爐的話語。

然而今晚還有另一件驚奇的事是，在我自己的部落格底下，

隨即有一則網友的新留言：

「還是會很疼!!懷疑自己是否被注射了失效的麻醉劑。」

留言者的暱稱是：「**想念的風**」。

陳淑霞，《三山》，110×80cm，布面油畫，2007年

陳淑霞她塑造的形象也許模糊了一些而不夠逼真的寫實，但卻讓人感到更加真實，更加自然，更具有生活的實感和厚度，也傳達出更多的思想內涵。

──作品導讀：馮博一

14 是你嗎?

「是你嗎?」

風。

我立刻點擊進入「想念的風」的主頁。
內容完全空白。沒有任何的資料。

再回頭看給我的部落格那一則留言時間,
我得趕緊給他留言,他應該還在網上。

「哇!!才十分鐘前。」

我緊張地全身打顫,匆匆地在他的留言欄裡寫下:

「嗨!我是小雨。你是風嗎?」

隔了不久,果然有了回覆:

「小雨你好。」

我怯生生的進一步問：

「你認識我嗎？」

對方回覆。

「我認識你啊！你是小雨。」

「我很冒昧，你能傳張照片嗎？」

我幾乎有點慌了，卻又不願意放棄確認他身份的機會。

對方調侃地說。

「呵呵！小雨，你好直接啊！初次交談，就要照片。」

「你不是風嗎？」我急了。

「我是想念的風，嘿嘿！」

我的情緒跌入谷底，「對不起，我認錯人了。」

「小雨，別難過哦！想念的風會常來看你的。」

一付溫馨網友的口吻。

「謝謝，:(」

我用圖示表達感動的淚水。

對方出奇不意的邀約。

「如果你真的很想念這位風的朋友，我們見個面吧。」

一時間我猶豫了，隨即鼓起勇氣，再次大膽地提出要求：

「你先上傳一張照片到相冊吧！」

「呵呵！

還是要看我的照片。

好吧！

五分鐘後，進入我的相冊吧；

但你得先答應我，看完照片一定要見面。」

對方也提條件說。

我賴皮，先不回覆，
心想：
「看過再說。」

幾分鐘後，
當我打開他的相冊，
不禁大呼一聲：

「想念的風，
是你。」

【二部曲：完】

陳淑霞，《水浸》，260×160cm，布面油畫，2006年

三部曲：攻玉

慾望之翼，
同時揮動歡笑與痛苦的淚水。

1 拍賣會

「一百五十萬。」

「一百六十萬。」

「一百六十萬是前排。」

「一百八十萬是中間後排那位先生。」

「一百八十萬。」

「一百八十萬。」

「一百七十萬。」

「還有要加的嗎?」

「一百八十萬,現在是一百八十萬。」

「一百八十萬……」

慌忙間,小雨不斷地揮動著牌子。

旁邊的工作人員,也揮手提醒拍賣官。

拍賣官本來要落槌的手臨時停了下來，拍賣繼續。

「一百九十萬。」

「一百九十萬是委託席。」

「兩百萬。」

「兩百萬還是中間後排那位先生。」

「還有要加的嗎？」

「兩百萬。」

「兩百萬，現在是兩百萬，」

「兩百五十萬。」

「兩百五十萬，謝謝委託席。」

小雨又不斷地揮動著牌子，另一隻手，比了個五。

「兩百五十萬最後一次。」

全場鴉雀無聲。

拍賣官目光很慎重地來回巡視全場，確定沒有人再舉牌。

拍賣師終於落槌說：

「恭喜委託席的那位美麗的小姐，

請你舉一下號碼牌。」

小雨挽著Dr.F在人群中慢慢地走著。

Dr.F問：「你怎麼會在慈善拍賣會上？」

「朋友策劃這場國際拍賣活動，主要為了邊遠地區失學兒童進行募款，剛好需要懂英語的人，幫忙國外買家現場競拍，我自願擔任義工。」

在那場拍賣會上，Dr.F相中一件油畫，就和委託席上的小雨競拍了起來。

全場本來喊價激烈，最後只剩Dr.F與委託席上的小雨，兩人在一口一口的加價對喊，作品已經遠遠高於原先的估價，新的行情重新被改寫。

拍賣就是這樣，只要有兩個人對上了，很容易就將一件作品推上一個新的天價。

小雨答完，突然好奇的問：

「對了，那件作品，最後你怎麼放棄了？」

「與你競爭的感覺，剛開始挺有趣的，後來看你那麼認真的又接電話，又舉牌，實在不捨，就放棄了。」Dr.F說。

「原來是體貼我，呵呵。值得表揚。」小雨開朗地笑說。

「只有口頭表揚嗎？」Dr.F故意說。

「好，頒獎。」

小雨當眾給Dr.F一個擁吻，

在臺北一○一商圈人潮最多的步行街上。

陳淑霞，《日中天》，120×68cm，布面油畫，2007年

2 第一次約會

這是一個多媒體的國際邀請展。

初次約會，小雨帶Dr.F到美術館來。

入口是一個如海浪般的波道，只能東倒西歪地搖晃著身子前進。

幾次Dr.F本能地想牽小雨的手，但總在身影的搖盪中錯過。

才進大廳，就被五光十射的投影照得睜不開眼來。

周圍的場景很奇妙地變化著，一會是蕭瑟的秋，一會兒又成遍地花開的春，配合著音樂，讓人快速經歷四季的變遷。

小雨語帶感傷的隨口說：「春花秋月等閒過。」

Dr.F卻以愉悅地的口吻對應說：「斜風細雨喜相逢。」

小雨聽出話中寓意，轉而活潑俏皮起來。

小雨偏過頭了，神情調皮地問：「橫批呢？」

Dr.F正色答：「相見恨晚。」

小雨聽得心花怒放，開朗地放聲大笑。

來到一面牆前，只見一個遊客趴在一扇毛玻璃上，彷彿是影印機的效果，一道光束掃過，那人離開後，就看到玻璃留下他剛剛的黑白影像。

我們也照一個。小雨童心大發俏皮地提議說：

一人站一側，面對面地深情握手。

果然在牆上留下，一幅牽手圖。

進入一間暗室，伸手不見五指，前面突然有光，漸漸放大，好似盤古開天一樣，周遭的景象快速地變換著。

漆黑中發現有處枯木形狀的椅子可供坐下來。

情境詭異迷離，看得提心吊膽。

突然雷聲大作，小雨驚嚇得不自主地抱住Dr.F的手臂。

全場就在一片觸目驚心的異想世界中進行著，小雨也就久久緊挽著手臂沒放。

出來後，

「哇！混沌的天地原來就是這樣形成的。」小雨嘆了口氣說。

「朦朧的情愫也是這樣。」Dr.F心裡想：「美術館果然是個有趣的地方。」

陳淑霞，《日下》，260×160cm，布面油畫，2006年

3 好久不見

Hi! 我叫阿Ken是你的學伴。

剛進大學時，有一天小雨進入MSN就看到陌生的留言。

學伴，學習伴侶，是時下大學生流行的聯誼方式。

學伴來自系上的同門師兄姐弟妹，也可能是不同系，甚至不同學校的同學。

學伴的促成來自班上負責公關的同學對外聯繫，負責配對，交換班上同學們的MSN帳號，後續就看雙方的姻緣造化了。

如果遇到不喜歡的人，學伴，也被戲稱為：

學習的絆腳石。

阿Ken是不同系的學長，高小雨一屆。

從小雨進入學校開始，阿Ken就以老大哥的身份照顧她。

阿Ken在學校風頭很健，籃球打得好，成績也頂棒，

阿Ken身旁總圍繞著許多仰慕的女同學。

小雨看在眼裡，雖說對阿Ken這位學長頗有好感，但總是敬他像哥哥。

「我隻身在外，你當我哥哥好嗎？」小雨說。

阿Ken一副老大哥的姿態，同時也成為小雨最佳的護花使者。

「我本來就是你學長啊！」

兩個人走在一起，不知情的人，總誤認他們是一對。

但大學時代，就僅止於學長與學妹的情誼，阿Ken畢業後就服兵役去了，慢慢聯繫就少了。

「想念的風，是你啊！學長。」小雨敲擊鍵盤：「好久沒見了，近來好嗎？」

「不好！你去美國後，就完全沒消息。幾時回來的？」螢幕上顯示對方的回覆

「回來有一陣子了。」小雨快速回應，兩個人就在電腦上一來一往的交談起來。

「該罰！回來也不聯繫！！」

「學長，我請客，賠罪。」

「懂事。肯定要好好敲你一頓。」

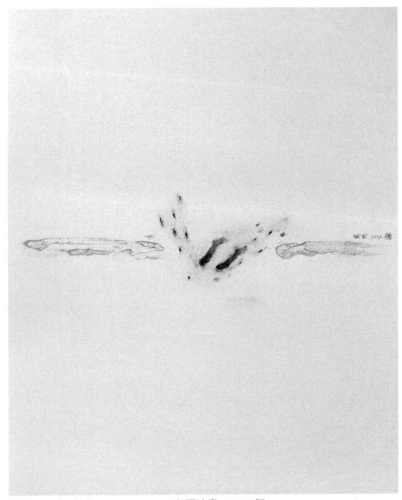

陳淑霞,《入境》,110×80cm,布面油畫,2007年

我們能切實感受到畫面整體和諧的藝術效果,以及那種與她內心直接交流的溫暖和感動,達到了力避斧鑿,納技巧於心理流程的審美境界。

<div align="right">

──作品導讀 馮博一

</div>

4 告白前夕

車子蜿蜒地往山裡走。

「學長，你沒迷路吧。」小雨坐在車裡，看著周遭的景色越來越荒涼。

「相信我，來過幾次了。」阿Ken開車很專注，特別現在是在山路上。

山房，一間開在山裡頭的餐廳。

無須客人點菜，吃什麼？由山房的主人決定。

這家店往往必須提早一個月事先訂位，因為經常高朋滿座。

到達後，果然眼前為之一亮。

好有靈氣的一家店。

入口處寫著松竹園，山房就在其中。

古色古香不足以形容環境的幽雅，只能說，

一進門就愛上一種很特別的文化氛圍，一處與世隔離、世外桃源的人間淨土。

入座以後，放眼望去，是沉靜的山景，尚未就食，整個人就神清氣爽了起來。

開始上菜，一擺盤，每道菜如同看到一件件的藝術品。

古樸的器皿，精緻的佳餚，無需入口，先飽餐一頓視覺的饗宴。

「學長，你竟然私藏這麼好的地方。」小雨，故意埋怨地說。

「嘿嘿，別忘了，今天可是妳請客。」阿Ken打哈哈。

「沒問題，只要能找到這麼好的餐廳，都由我請客。」

「別後悔呀！我口袋的名單夠妳吃一輩子。」阿Ken意有所指地開玩笑說。

「呵呵，學長你變壞了，占我便宜，擺明要我養你。」

小雨恢復學生時代與阿Ken的打鬧。

「如果你覺得吃虧，換我養妳吧！條件是：要吃足一輩子。」阿Ken故意正色說。

小雨一時沒接話。

「嚇壞了吧！開動啦！」低聲的笑鬧再次響起！

這頓飯，阿Ken老早就把帳結了。

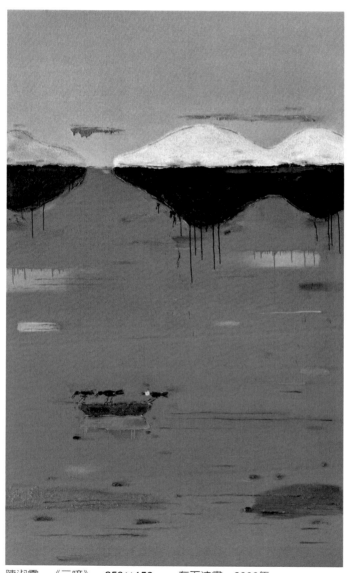

陳淑霞，《三啼》，250×156cm，布面油畫，2006年

5 示愛

飯後，就在松竹園裡散步。

山房的菜是按人頭計費，份量很足，美食當前，不知不覺中容易把人吃撐。

小雨問：「學長，你怎麼會取『想念的風』這個暱稱啊！」

「總不能取『想念的雨』吧！」阿Ken不改玩笑的語氣說：

「有風就有雨，風雨一家親呀！」

「連你也誤會，別人都以為妳才是我的女朋友呢！」

「大學時代啊！你那麼多的女朋友。」

「我哪來的女朋友。」

「歪理。對了，你的女朋友呢？」

「說到底，成了我耽誤你了。」小雨喊冤。

「我真的一直沒有妳所謂的女朋友，只有女同學朋友。」阿Ken很正經的回答。

「對了，有件事一直耿耿於懷。」小雨說：「你還記得大一送我去掛急診吧。」

小雨嚇壞了，向學長求助，緊急送醫，診斷是胃出血，必須馬上住院。

剛開始以為是水土不服，後來竟拉出深黑色的黑便來。

剛進大學不久。小雨連續拉了一個禮拜的肚子，

「你蹺課一個禮拜來照顧我。」小雨回憶往事。

「都那麼久的事了，我都忘了。」

「我沒忘，一直記得。」小雨感激的說：

「那時候剛離家在外，特別無助，」小雨加重語氣，「真謝謝你。」

「瞧！今晚的月亮好圓，所謂月圓人團圓呀。」

阿Ken有意轉移一下氣氛，想製造點浪漫。

「小雨啊！吃頓飯別搞得像感恩餐會。」

小雨抬頭，果然是一輪圓月。

沉默半響，阿Ken好像鼓足勇氣似地蹦出一句話來⋯

「小雨，妳當我女朋友好不好!?」

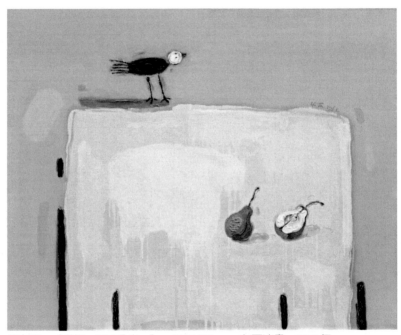

陳淑霞，《梨的一又二分之一》，80×100cm，布面油畫，2001年

陳淑霞的作品在簡化可見的畫面技法、結構關係、塑造細節等諸多因素的過程中，營造出一片有著新時代閨閣屬性的繪畫天地。

——作品導讀　王曉松

6

曖昧

在車上，雙方有點窘迫，談話不多。

經過在松竹園阿Ken的真情告白，小雨一時間還適應不過來。

雖說對這位學長的印象向來很好，但一直把他歸入兄妹之情，如今把原本那段晦澀的情感掀開，反倒迷惘了。

「送妳回家。」阿Ken打破沉默說。

「今晚住姑姑家，到南京東路放我下來。」

姑姑與小雨感情很好，每週總得去陪她住幾天。

「小雨，忘了松竹園的話吧！」

阿Ken試圖再恢復原先輕鬆的氣氛，提高聲調說：

「跟妳開玩笑的啦！變身！我現在是小雨的哥哥!!」

學長又在搞笑了，尷尬的氣氛有點緩和，小雨也努力找回彼此習慣的哈拉式聊天。

「哇！怎麼辦！我才要去適應當你的女朋友呢！」故意放低聲調：「一下子就變心了！」

「妳要真成我女朋友，肯定把我吃了。」隨而口是心非的說：「算了，還是當哥哥輕鬆。」

阿Ken配合演出，悠悠地歎了口氣：

「呵呵！怕了吧。」小雨得意的笑了。

下車前，小雨轉頭對阿Ken扮個鬼臉，然後說：「今晚很開心，謝謝。」

接著出奇不意地在阿Ken額頭上親吻一下。

「再見了，學長。」然後迅速下車，頭也沒回的揚長而去。

阿Ken傻傻地望著小雨的背景消失在小巷裡，停在路邊黃線上的車久久沒有開動。

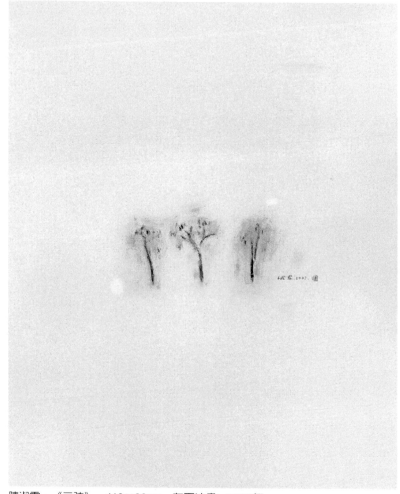

陳淑霞，《三弦》，110×80cm，布面油畫，2007年

既沒有鬥爭、對抗等沉重的社會命題，也沒有無病呻吟的閨怨之氣，女性世界的天
然、悠遠、流麗、婉約造就了作品的雋永可人。

<div style="text-align: right">——作品導讀　王曉松</div>

7 鍾愛一生

登上一○一樓上的餐廳，小雨喜歡這裡的義大利麵。與Dr.F經過剛才目中無人的當街擁吻，兩人情感加溫，親密地十指交扣牽手進入。

被安排坐到一處僻靜的角落，服務生熟練地幫忙，很快地點完菜。

「我去上洗手間。」小雨說。

看著洗手間的鏡子，小雨對自己說：「今天瘋掉了。」

鏡中的小雨，髮絲微亂，面頰泛紅。

「瞧，口紅都不見了。」小雨不自覺的笑了，補上唇彩，繼續沉浸在甜蜜裡。

小雨補過妝，容光煥發。

「哇！真漂亮。」Dr.F輕呼。

餐點陸續上桌。

「妳的義大利海鮮麵味道怎樣？」Dr.F微笑地問。

「你嚐一口。」小雨說罷，用湯匙盛了一口遞給Dr.F。

「這牛排很棒，妳也嚐嚐。」Dr.F切下一塊，用叉子遞了過去，小雨淘氣地張口去接。

一餐飯，就在一口麵、一口牛排親密地交叉進行著。

飯後吃過甜點，飲料時間。

「接下來，換我頒獎了。」Dr.F作勢誇張地抹抹嘴，笑著說。

「在這裡嗎？不好吧。」小雨以為要回贈香吻。

「就是現在，就在這裡。妳先閉上眼睛。」

Dr.F知道小雨會錯意了，反倒堅持的說。

小雨順從的閉上眼睛，心想：「反正我閉上眼睛，什麼也看不到。」

抿了抿嘴，全神貫注在雙唇上。

正在意亂情迷之際，聽到Dr.F說：「好了，可以張開眼睛了。」

一睜眼，看到Dr.F手中拿著一條鏈子，一款Cartier的love系列項鍊。

只見他喜滋滋的盯著小雨說：「我將它命名為『鍾愛一生』。」

來不及推辭，Dr.F溫柔地幫她戴上。

鍾愛一生。

小雨從此如同被許下愛的魔咒，終生無法逃脫。

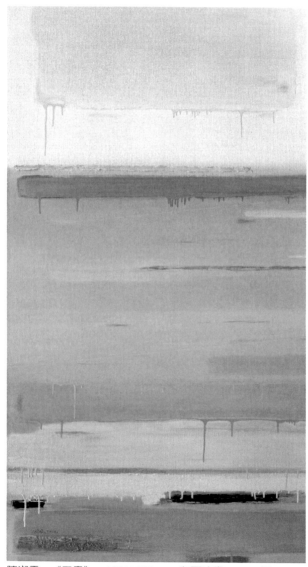

陳淑霞，《天盡》，180×100cm，布面油畫，2006年

8 過夜

多情的夜晚，難以克制。

坐上Dr.F的ＢＭＷ，小雨側身盯著Dr.F看。

「妳在做什麼？」Dr.問。

「在看你。」小雨答。

「妳在想什麼？」

「在想你，在想為什麼這麼快就喜歡上你？」

「換我問你，現在去哪裡？」小雨問。

「去我家裡！」Dr.F答。

雙方沉默了，一路無語。

小雨累了，很狂野的一天，雖然甜蜜，但是激情了一整天，難免有幾分倦意。

剛剛結束拍賣會的工作，美國學校入學通知就下來了，這些天還得忙一大堆出國的事。

恍惚間，Dr.F的家就到了，是一棟門禁森嚴的高級公寓。

進門後，小雨說：「我想先洗澡。」

Dr.F為她準備一些盥洗的用具。

約半個小時過後，小雨洗完澡出來。

Dr.F說：「餐桌上為妳倒了杯果汁。我也洗個澡。」

這時小雨突然說：「今晚想自己睡，我睡哪裡？」

Dr.F初聽一愣，不再多想，讓出主臥房給小雨，自己睡客房。

「妳累了就先睡吧。」說罷，就退出房間。

沐浴時，Dr.F忍不住想：「女孩真是善變啊！不可捉摸。」

自我安慰地說：「小雨是個好女孩，值得花更多的時間來經營與等待。」

沐浴出來後，望了一眼主臥房，猜想小雨大概睡了。

Dr.F躺在床上，回味今天種種的美好，笑意還留在嘴邊，睡意漸漸彌漫，在神志迷糊間，似乎聽到聲響，有人進房來，是小雨。

小雨推門進來，躡手躡腳地來到床前，俯身輕吻Dr.F之後說：

「對不起，我還沒有準備好。」

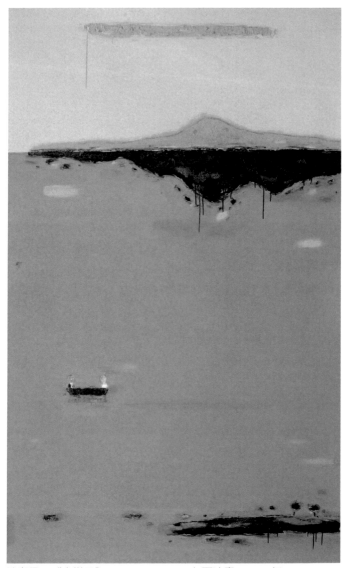

陳淑霞，《水世界》，260×160cm，布面油畫，2006年

9 獻身

「對不起，我還沒有準備好。」是小雨的話語聲。

「美國學校的入學通知已經收到了。」

「你知道我要出國了嗎？」小雨在黑暗中獨白似的說：

Dr.F坐起身來，把燈調亮，一起與小雨倚著床沿坐在地板上。

床頭櫃上昏黃的夜燈，照著小雨憂戚的臉。

小雨把頭靠在Dr.F的肩上，三年的時間變數太多了。

「手續辦好就走。博士學位至少得三年，這是我的夢想，不想放棄。」

小雨說的句句是現實，Dr.F無法反駁。

當感情消退，理智抬頭，客觀的情勢，讓人卻步。

遠距離的戀情，誰也沒有把握，何況兩人的交往才剛剛開始。

「與你相識，本在意料之外，」

小雨輕聲的嘆口氣：「趁你沒有喜歡上我之前，趕快逃離。」

她苦惱地將頭埋在兩膝之間，不再言語。

對著Dr.F說：「美術館之後，告訴自己不要再與你見面了，可是就是做不到。」

「我也喜歡你呀。」小雨毫不掩飾地回應：「我很掙扎，也很矛盾。」

「來不及了，」Dr.F終於插話說：「我已經喜歡上妳了。」

小雨抬頭淚光閃閃，張臂相擁，在微弱的啜泣聲中，Dr.F感受頸肩有熱淚在滴落。

Dr.F轉過身來，很憐惜地抱住小雨：「不要難過，我支持妳所做的決定。」

「我相信。」

「你相信緣份嗎？」小雨咕嚕的問。

「我相信。」

「你相信我們有緣份嗎？」

「當然相信，否則我們也不會認識。」Dr.F語氣堅定。

「可是我們的緣分僅止於認識，無法長相廝守。」小雨下定論。

「這可難說。」Dr.F不表同意。

「未來的事的確很難說，還是把握當前。」

小雨好像下定決心似的：「希望你一輩子記得我，不管將來如何。」

說罷，站起身來，在Dr.F的面前，緩緩褪盡身上的衣裳。

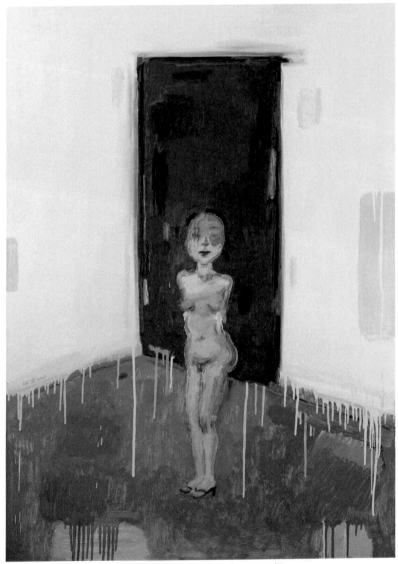

陳淑霞，《白色記憶》，110×80cm，布面油畫，2009年

10 豔麗的肉

徐志摩在〈巴黎的靈爪〉裡，提到：

「先生，你見過豔麗的肉沒有？」

志摩經由巴黎的畫家朋友來描繪女性的人體美——

有的美在胸部，有的腰部，有的下部，有的頭髮，有的手，有的腳踝，那不可理解的骨骼、筋肉、肌理的會合，形成各各不同的線條，色調的變化，皮面的漲度，毛管的分配，天然的姿態，不可制止的表情……

小雨的美，是上帝的傑作。

Dr.F吃驚的看著眼前的這一幕。

世間竟然有如此美麗的人體。

喜歡藝術的他，忍不住讚造物主的巧奪天工，任何一座雕像，也比不上眼下這尊可以讓人驚豔的渾然忘我。

面對如此超凡的美麗，竟然令人產生一股無法近身的莊嚴。

Dr.F目不轉睛的注視著，小雨則含羞地低頭佇立。

就這樣地不知過了多久。

Dr.F終於站起身來，從地上拾起小雨的衣服，輕輕地幫她罩上。

「小雨，我見識到了，這輩子我忘不了妳。」

小雨聞言，淚水漱漱地落下，轉身奔出房間。

後來，雙方沒再見面。

不久之後，收到小雨的簡訊：

「消失是最好的祝福。」

就這樣，

小雨消失了，

Dr.F知道她已經去了美國。

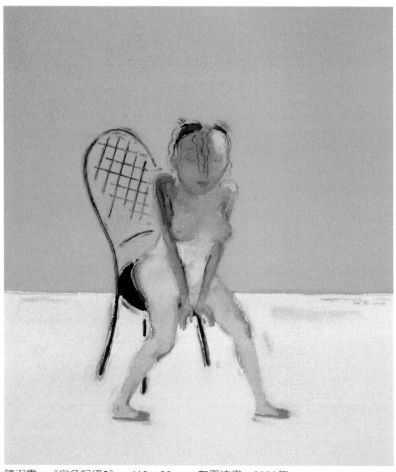

陳淑霞，《白色記憶2》，110×80cm，布面油畫，2009年

儘管當今早已失卻了恬靜的桃花源式的存在土壤，不必也不應該去比附新舊文人的生活方式和態度，但作為文人自創和承傳的題材，她畫中最終指向是通過封閉的「相隔有多遠」來達到自由的境界，似乎可以看出她接續著前代文人對女性和女性對自身的審美取向。

<div align="right">──作品導讀　馮博一</div>

四部曲：風悠遠

浮生若夢，

虛無飄渺，

最愛在風中。

1 玫瑰花浴

這座按摩浴缸可以容納一家四口在一起泡澡。

此時，躺在其中的是小雨，單獨一個人。

買下這棟兩百坪的豪宅並不意外。

在這圈子裡工作了好些年了，習慣了居家環境就應該這樣。

這回裝修樣品屋，刻意花費了一番心思，讓設計師來實現自己的夢想，結案後就買下來自己住，反正現在是銷售總監兼執行董事，有能力獎賞自己。

一個人過日子，更需要善待自己。

每回泡澡，小雨習慣於進入異想世界，有回憶，也有幻想，曾在中古世紀電影裡看過浴池撒滿玫瑰花瓣的一幕，今天刻意在澡池裡，滴上幾滴玫瑰精油，撒上幾葉花瓣。

想像，自己就是後宮倍受寵愛的妃子，

是的，只需當個有人疼，被人愛的妃子。

浴室的四周全是玻璃，小雨喜歡欣賞自己光溜溜的身子。

特別是單身的女人。

是女人生存的最大挑戰，

但確保容顏不老，

雖說歲月在不經意中流逝，

身材依舊姣好。

小雨露出欣慰的微笑。

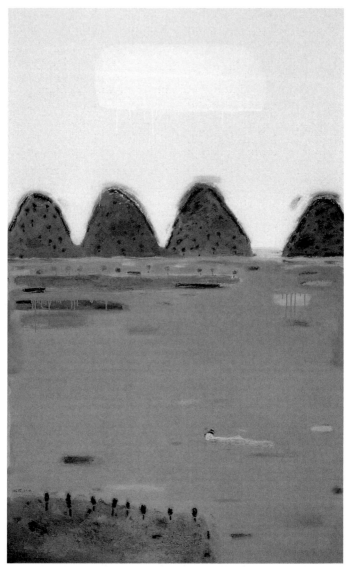

陳淑霞，《水性》，250×156cm，布面油畫，2006年

2 收藏永恆

客廳很寬闊，挑高兩層樓的天花板是一幅女媧補天的天頂畫。

四面牆中的三面是書櫃，是滿載書的書牆；正中的一面則是落地的電視牆，應該說是一整面巨型的顯示螢幕，這是扇心情風景，隨時變換畫面。

用部落格寫日記，是很早就養成的習慣。

小雨凌空隨意翻閱頁面，他先查一下信件，再進入自己的部落格。

小雨斜躺到沙發上，隨手拿出iphone把玩，一開機就連上大螢幕。

留言欄有十數則溫馨的問候，這些虛擬世界的網友，總能讓孤單的夜，過的熱鬧非凡。看到網友遊記中有一張路思義教堂的照片，格外引發感觸，不禁寫下自己的心情感言：

　　燥熱的夜，

　　情感夾雜理智的喧囂……

　　拼湊記憶的片斷，

　　都有甜蜜的你。

此刻，

你究竟在哪裡？

是否偶爾也曾記起，

那曾經深情的一吻，

屬於今世 永恆之吻。

當小雨寫完日記上傳之後，網站自動發揮相關文章閱讀的功能。

剛好看到網友部落格中有一張教堂的照片，格外引發小雨的感觸，想起那年「風」在放風箏。一

時興起利用部落格文章的搜尋功能，輸入關鍵字。

其中有一則署名：**「風說」**的詩文〈收藏永恆〉引發小雨的好奇。

點擊進入之後，發現竟是他。

多年不見的──

風。

陳淑霞，《白色依偎》，140×120cm，布面油畫，1994年

3 發現

人生的境遇，
總出乎人意。
沒想過遇上妳，
妳就這樣地迎向我來。

第一次約會，
在美術館。
一場聲光迷離的前衛藝術，
迷惑我的眼，
也迷失我的心。

再次約會，
在路思義教堂的青草地。
天很藍，地很綠，
與妳比肩在一起。

情真無須言語，

妳的心意，

風珍惜。

最後一次看到妳，

在夜的光輝裡。

聖潔的容光中，

妳是如此遙不可及，

於是我只能將妳封存在記憶裡，

永恆收藏這份美麗。

所附的照片是：

風與小雨在路思義教堂前的草地。

小雨看完這篇日記，從沙發坐起：

「風，

終於找到你。」

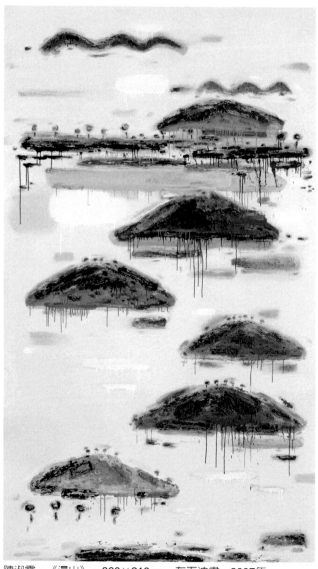

陳淑霞，《漫山》，360×210cm，布面油畫，2007年

4 留言

小雨看「風說」的最新的一篇日記：

今天又是要飛的日子，

陰霾天，

會有陣雨。

生命有個小小的期許，

雖然發生的機率不高，

比中頭彩還難，

但這樣的歸宿才配得上無常的人生。

喜歡胡適寫志摩走的那段話：

「志摩這一回真走了！可不是悄悄的走。

在那淋漓的大雨裡，在那迷蒙的大霧裡，一個猛烈的大震動，三百四馬力的飛機碰在一座終古不動的山上……」

人生的終結並不值得大驚小怪，只是應該在意，是否在此之前，認認真真地活過、愛過。

「天啊！這不像風的言論，他是那麼的開朗，他怎麼了？」這是一篇三天前的日記。

小雨快速流覽著Dr.F的部落格，裡面保存著許多二人戀愛時期拍下的照片。

小雨很激動，最後在Dr.F的部落格底下留了言：

「風，我是小雨，見個面好嗎？」

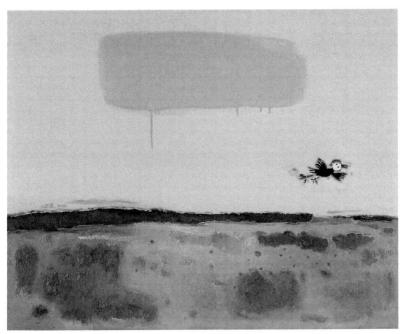

陳淑霞，《翔》，80×100cm，布面油畫，2003年

我說不清陳淑霞對有限事物的關注是出於自覺還是出於天然。也許一開始是出於天然，後來就有了一種自覺的眼光。有些人渴望置身於無限的生活，陳淑霞似乎是要把有限的生活過透。這也就是說，她無意中否定了「生活在別處」的信條，或者也可以說，她把「此處」的生活過成了「別處」的生活。

——作品導讀　西川

5 虛擬未來

在國際藝術節上，有一場專題演講。

小雨趕到會場時，演講剛剛開始。

意外的知道有這場專題講座，

驚喜的是演講者竟然就是Dr.F。

Dr.F

小雨始終無法忘懷的風呀！

演講廳裡，巨型螢幕上有熟悉的身影，

是風。

這場講演的主題是：「數位藝術的無限可能。」

整場演講看不到演講者。

通過聲光俱佳的演出，展示了藝術與科技結合所表現的美感與樂趣，

如同欣賞了一部精彩的科幻影片。

演講告一段落，主持人上場，他簡介接下來的是現場聽眾與演講者的互動時間，

也是本場演講最精彩的一部分。

小雨正在納悶：

「奇怪，怎麼看不到演講者。」

主持人進一步解釋：

「這場座談是由演講人Dr.F的數位影像來回答問題。」

接下來就看到Dr.F出現在銀幕上，

他坐在一〇一最熱鬧的步行區，

首先是客套性的與大家寒暄。

「久違了，風。」

小雨內心呼喚。

螢幕上的風，風采依舊，幽默動人。

聽眾開始嘗試性的發問。

「請問先生怎麼稱呼啊。」

Dr.F：「剛拿到博士學位，你可以喊我Dr.F。」

「請問Dr.F你喜歡什麼？」

背景瞬間轉換在一座美術館內。

Dr.F：「我與各位一樣，喜歡藝術。」

「請問Dr.F你結婚了嗎？」

Dr.F：「這是個私人問題，但我還是回答你，目前未婚。」

場內引起一陣竊笑聲。

背景轉換成府城，是台南的安平港岸邊。

小雨看了很有趣，舉手也發問了一個問題。

透過無線的麥克風，提出：

「請問Dr.F有女朋友嗎？」

Dr.F：「又是個私人問題，我的女友和你一樣的漂亮。」

觀眾的笑聲更大了。

麥克風還在手上，小雨忍不住接著問：

「你女朋友的名字叫什麼？」

Dr.F：「她叫小雨，但她後來不理我了。」

背景出現的是路思義教堂，Dr.F就在教堂的草地前。

全場大笑，對這位在螢幕出現的數位人，

回答問題竟然栩栩如生，

有如親臨現場的感覺，無不嘖嘖稱奇。

唯一沒笑的是小雨，她眼眶含著淚水……

「對不起，風。」

等到演講結束，演講者一直沒有出現。

會後，

小雨找到了那位主持人：

「請問Dr.F在嗎？」

「他已經不在了。」對方回答。

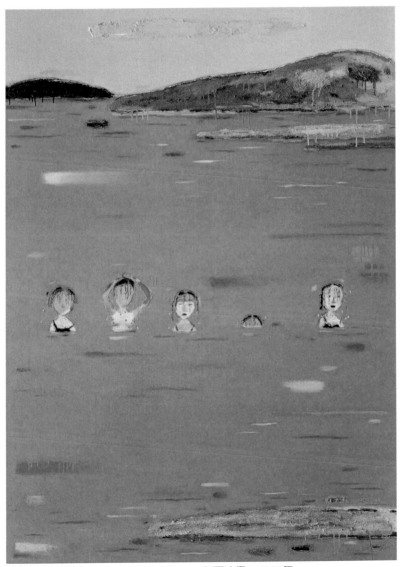

陳淑霞，《失真山水》，250×156cm，布面油畫，2006年

6 老地方

「風，
不在了。」
小雨無法理解真正的含意。

剛才的螢幕背景，
一〇一步行區、安平港、美術館、路思義教堂……
一幕幕勾起他的回憶，這是他與Dr.F的愛情足跡啊。
分別以來，
原來風，
是如此的珍惜著。

小雨強忍住感傷，進一步地問：
「他剛剛還在嗎？」

「他取消了原定要露面的計畫，早一步離開了，」

主持人回答：「好像是為了趕赴一場重要的約會。」

「約會？
是與我的約會嗎？
昨晚在部落格上留言後，
今天意外地知道這場演講，
本來是要想給他一份突然現身的驚喜。
如今卻錯過了。」

「對了，
我的留言不知道他是否有看到？」

小雨馬上由iphone連接上網，
果然看到了Dr.F回覆留言：

「好久不見了小雨，
明晚六點，
鍾愛一生的地方見面。」

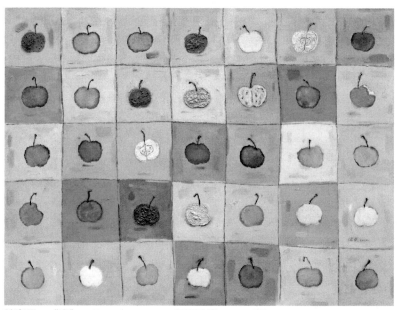

陳淑霞,《實》,97cm×130cm,布面油畫,2005年

一般說來,日常生活是重複性的。浪漫的生活、激情澎湃的生活所首先要反對的,便是令人心慌的、重複性的生活。但是陳淑霞好像找到了克服心慌的辦法。她讓自己注視生活的重複性。反映在畫面上,就是獲得了裝飾效果的物象的單體重複。她進入這種重複性,並且將重複性有滋有味地表現了出來。

──作品導讀 西川

7 失約

鍾愛一生。

這四個字，對小雨意義非凡。

那也是Dr.F對她許諾的地方，小雨自然很清楚在那裡。

一看錶，時間很緊迫。趕緊離開演講會場，搭車急奔。

到達一〇一大樓約定的地方，果然Dr.F以他的名字已經事先預定了位子。

但Dr.F還沒到。

小雨去了一趟化妝室。

看到鏡子不禁傻笑了起來。

想起幾年前的瘋狂行徑，竟然在大街擁吻Dr.F，

甜蜜同時湧上心頭。

鏡中的小雨，臉頰泛紅，面帶喜色，比起上回，更增添幾分成熟女人的韻味。

剛剛經過樓下Cartier名店，特別為Dr.F挑了一件禮物，今天換我回贈禮品了，禮尚往來嘛！

甚至進一步遐想……「那他是否也應該回我一個……當眾熱吻。」

想到這裡，心頭一蕩，恢復少女的嬌態，滿心歡喜。

Dr.F還沒到……

Dr.F遲到了……

Dr.F一直沒到。

小雨一個人癡癡的等著，心情從喜悅，轉換成煩躁，最後是無比的擔憂。

一直到餐廳打烊，Dr.F始終沒有出現。

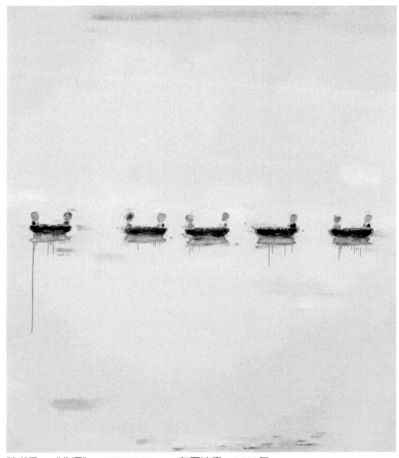

陳淑霞，《北漂》，250×220cm，布面油畫，2006年

陳淑霞她成功地借鑒了來自中國文人繪畫對空靈意境和人跡山水的描繪方式，創造出
恍如夢境中的虛擬人物和空疏的意趣，傳遞出她作為一位女性、執著於藝術手工勞作
的詩意創造者在現實和內心之間若即若離的觀感。作品中所流露出來的閒散、清靜和
不甚明顯的一絲糾結，因閱讀者的不同自然各有異趣，但她無疑可以使所有生活著的
人能夠找到短暫的棲身之處。

<div align="right">──作品導讀 王曉松</div>

8 風的溫柔

一間大屋子。

小雨一個人在一間大屋子裡。

屋子很靜。

小雨獨自守在黑暗裡。

回到家已經是午夜了，又倦又累，期待相逢的心情，目前變成無盡的擔心。

小雨有種不祥的預兆，但一直拒絕這種腦人的感覺。

告訴自己：

「風，

只是臨時有事來不了。」

胡亂間突然想到：「應該上網看看。」

她提高聲調地大聲說：「小雨說：客廳開燈。」

瞬間，客廳馬上燈火通明，這座房子全部採聲控，電腦程式全部是小雨寫的。

接著將iphone連接上網；沒有新的留言，風的部落格上也沒有新的文章。

「風，你究竟怎麼了？」小雨在內心在吶喊。

這才注意到照片底下有一段自我介紹的文字：

牆上的螢幕上，風的頭像正在對著小雨微笑：

〈風說〉

我是誰呢？

時常問自己：

希望像風一樣的自由吧！

也希望如風般的起落與消逝，雲淡風輕的一生。

親愛的朋友，如果有一天，

風突然消逝了，請不要悲傷，

每當清風拂面，那是我的溫柔。

讀完，小雨早已淚流滿面。

【四部曲：完】

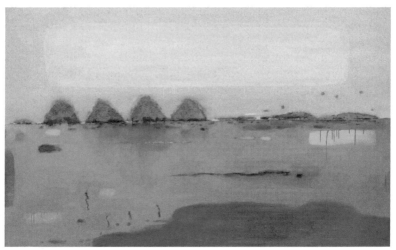

陳淑霞，《桃山》，150×250cm，布面油畫，2010年

不必帶著有顏色的批判性眼光，徒勞地在其中尋找並不存在的各類敘事關係和為各種
目的論述的佐證資料。當我們逐字逐行閱讀這些贅論的時候，藝術家的作品正把虛幻
的空相變成感人的澄明世界。

<div align="right">──作品導讀　王曉松</div>

五部曲：雨未央

人生如白駒過隙，

忽然而已。

風風雨雨，

來了，

走了。

總在

剎那間。

1 裸睡

今夜輾轉難眠。

小雨躺在被窩裡，一絲不掛。

已經裸睡好多年了。

由於平時，不管是程式設計的嗜好，還是豪宅的銷售任務，

都非常的勞心傷神，良好的睡眠品質異常重要。

有一回看了報導，提到有助於睡眠的幾種方法，推薦夜裡不穿衣服就寢，

可以使人完全放鬆，有助於入睡。

從此就養成了光著身子睡覺的習慣。

喜歡睡大床，可以自由的讓肢體舒展。

對床墊的要求偏硬，枕頭則要夠軟，

而那床被子更得極端的講究，

好將自己緊緊地溫柔包裹，能忘情地沉睡其中。

習慣睡覺開冷氣，不管春夏秋冬，可以享受那又軟又暖的被窩。

但今夜，

小雨失眠了；

因為終於聯繫上他了，

常駐在心裡頭的

風。

陳淑霞，《無處》，110×80cm，布面油畫，2009年

2 風聲

彷彿剛剛才入睡，就聽到鈴響。

鈴聲越來越大，還伴隨著震動。

是手機，一早究竟是誰的電話。

阿Ken打來的。

「小雨，告訴你一個好消息，下午有場講座，你一定感興趣。」

「哦，學長早。是誰的演講呀?」小雨還沒完全清醒。

「不早了，已經中午了，你還在睡嗎?注意聽，是Dr.F的演講。」

阿Ken特別放慢速度加重語氣的說。

「Dr.F，是風嗎?」

「應該是你牽掛的那陣風吧!」

阿Ken捉狎的繼續說:

「你這幾天不是休假嗎?我過去接你,一起去吧,演講下午兩點開始。」

小雨一下子醒過來了。

向阿Ken道謝,掛上電話,一躍而起,顧不得全身赤裸,奔進盥洗室。

是Dr.F的演講,終於可以見到他了。

剛整裝完畢,電話就響了,阿Ken已經到了,下樓坐進他的車子。

阿Ken看到小雨驚得說不出話來,

好半天才說:

「真漂亮!小雨當我的女朋友好不好。」

「學長,別鬧了!開車吧。」

陳淑霞，《小蔡》，布面油畫，110×80cm，2009年

3 把愛找回來

「風，我是小雨，見個面好嗎？」

當Dr.F看到小雨的留言時喜出望外，驚呼：

「消失的小雨出現了。」

自從她去了美國就完全沒了消息。

卻意外地在部落格裡發現了小雨的留言。

這晚原本帶著沮喪的心情，從國外回來，

「小雨回來了。」

真不敢相信，美好的事物來的太突然，反而難以置信。

但沒錯，確實是她的留言。

Dr.F盯著小雨在部落格那張魂牽夢繫的笑臉。

「約在哪裡見面呢？」

最好是兩個人都熟悉又有意義的地方。

Dr.F回覆了小雨的留言。

「有了，就是最後一次見面，我為她戴上「鍾愛一生」的地方。

人生的境遇真是奇妙。

剛好明天又有一場藝術的講座，這趟因為藝術節的活動歸來，意外地與小雨有了重逢的機會。

想起小雨之所以會認識他，也是來自於一場藝術的演講，不禁感歎：

「人生的機緣真是不斷地翻版重現呀。」

這次無論如何，不能讓小雨再度消失。

想到演講會後，就可以與她見面，一掃心中的陰霾。

希望小雨已經看到我的留言。

「鍾愛一生。」

Dr.F會心的笑了。

陳淑霞,《五好》,80×110cm,布面油畫,2011年

在陳淑霞的「重複」中包含了小小的變奏,貌似重複的物象其實又有些許不同,彷彿每一分每一秒都是前一分前一秒的重複,但又不同於前一分前一秒。這裡包含了一種微妙的時間觀。需要說明的是:陳淑霞所展示的生活的細節其實是被繪畫的細節所取代了,也就是說,生活的細節在她的繪畫中被改造得服務於繪畫本身。

──作品導讀　西川

4 誤會

Dr.F早早就到達會場。

今天的演講很特別，這是幾年來致力於數位藝術的一場成果發表會。

刻意將整場演講由虛擬的影像來擔任演出，自己則置身於聽眾群之中。

這將是很奇妙的經驗，既是演講者，又是聽講人，虛擬與實體在同一個時空交會。

Dr.F對著螢幕上的數位人問：「今天你的心情怎樣？」

數位人Dr.F回答：「見到您很開心。」

Dr.F笑說：「祝您今天的演講成功。」

數位人Dr.F也笑答：「謝謝您，也祝福您一天順心。」

Dr.F向會議主持人Jay說：「待會兒，我得提前離開，另外有個重要的約會。」

演講的事前準備工作已經告一段落。

主持人Jay是多年玩網路藝術的朋友，拍胸脯保證：

「沒問題，已經準備妥當，等待完美的演出。」

Dr.F這時才想到忙過頭了，午餐沒吃呢，對Jay說：「我去吃點東西。」說完轉頭就往門外走。

車子到達會場門口，阿Ken很有風度的先下車為小雨開門。

「我就送你到這裡了。」阿Ken說。

「你不一起進來嗎？」小雨訝異地看著他。

阿Ken一臉慘笑：「我希望你過得快樂。」

小雨既感激又感動，忍不住給阿Ken一個緊緊地擁抱說：

「謝謝你，學長。」隨即給阿Ken額頭一個親吻。

「一定要幸福哦。」阿Ken再次叮嚀，緊握雙手道別，隨後把車子開走。

有時最大的善意，無形中卻會造成最大的傷害。

Dr.F遠遠地驚訝的看了這一幕，眼神充滿哀傷。

陳淑霞，《仙人掌》，180×100cm，布面油畫，2005年

5 求婚

演講告一段落，主持人上場，接下來的是現場聽眾與演講的互動時間，這場座談將由演講人Dr.F的數位人影像來回答問題。

Dr.F出現在銀幕上，就在一○一最熱鬧的步行區。

數位人Dr.F：「各位好，我在臺北最高大樓前與各位聊天。」

聽眾開始好奇地的發問。

聽眾：「請問先生怎麼稱呼啊。」

數位人Dr.F：「剛拿到博士學位，您可以喊我Dr.F。」

聽眾：「請問Dr.F你喜歡什麼？」

數位人Dr.F：「我與各位一樣，喜歡藝術。」

聽眾：「請問Dr.F你結婚了嗎？」

數位人Dr.F：「這是個私人問題，但我還是回答你，目前未婚。」

場內開始有竊笑聲。

小雨，舉手也發問了一個問題：「請問Dr.F有女朋友嗎？」

數位人Dr.F：「又是個私人問題，我的女友和你一樣的漂亮。」

觀眾的笑聲更大了。

小雨接著問：「你女朋友的名字叫什麼？」

數位人Dr.F：「她叫小雨，但她後來不理我了。」

全場大笑，對這位在螢幕出現的數位人，嘖嘖稱奇。

接下來的話，更是語驚四座。

「我就是小雨。」

在全場注視中，小雨慢慢地從聽眾席中走向台前。

「Hi！小雨好久沒見了，你好嗎？」

螢幕上的Dr.F笑容滿面。

「我不好，因為我找不到你？」小雨故意拋出一道難題。

螢幕上的Dr.F果然無法立即應答，深情款款地注視著她。

全場屏氣凝神地注視著這一刻，

主持人Jay也驚訝地站起身來。

只見螢幕上的背景瞬間轉換，

變成一大片的玫瑰園，其中路思義教堂竟然矗立其間。

數位人Dr.F手持一大把玫瑰，向小雨屈膝單腳高跪說：

「小雨，你願意嫁給我嗎？」

小雨聽了又驚又喜，一時不知如何作答。

「說我願意啊!!」

主持人Jay在一旁沉不住氣的說。

小雨這才回過神來說：

「我願意。」

全場瞬間歡呼，爆出如雷的掌聲，還有聽眾熱情地前來握手道賀。

大家看到這裡，如真似幻，真假難辨，直讚說：真是一場成功的演出。

會後，

小雨問主持人Jay：

「請問Dr.F在嗎？」

「他已經不在了。」

Jay回答。

陳淑霞，《自大》，110×80cm，布面油畫，2008年

中國古代的繪畫也習於抹去萬物的表情，以實現「超越」的夢想，但陳淑霞在抹去物象表情的同時隱隱保留下來了一份自得的喜悅。

──作品導讀　西川

6 浴池裡的推理

風，

怎麼就消失了呢？

小雨，
泡在浴池裡，

想著今晚Dr.F為甚麼沒有出現。

可以讓小雨的腦子清醒一些。

芬芳的熱池子，

需要思考的時候，

沒有理由Dr.F不出現呀！

見面的時間是他約的，

何況他已經早先一步離開會場。

地點也是他訂的，

地方不會錯，

餐廳的位子還是他提前預訂的。

風沒來，

只有一種可能，

他出事了。

否則就算他臨時來不了，

也應該來通電話呀！

或許他不知道我的電話號碼，

但總是可以打到餐廳來呀！

那天晚上，

小雨成為餐廳的焦點，

一個人枯坐了一夜。

大家都知道她在等人，

如果有電話，服務人員，一定會轉告他。

從各方面跡象推斷：

風，肯定出事了。

而且情況危急到，讓他連撥通電話的機會也沒有；如果連撥通電話都不可能，那肯定出了大事了。

小雨心理打了個寒顫，被不祥的預感深深籠罩。

如果我能與他在演講會上見面，那情況或許會完全不同。

Dr.F發生危險的時間，

就在離開演講會場後，

到餐廳的這段路途中。

如果我早一會兒到達會場，

如果我能提前告知將出席演講會，

如果我們提前見面了，

或許，

風，

就不會消失。

陳淑霞，《深藍》，112×161cm，布面油畫，2005年

陳淑霞究竟是怎樣一位畫家，恐怕不能僅根據一些現成的觀念來做簡單判斷。在繪畫中一路做著減法的她，關心著女孩的面孔、桌上的梨子、雲彩、湖水、環湖的山巒、湖面上的小舟、小舟上穿西裝的垂釣者，還有水中的一兩隻小鳥。通常，這些物象佔據著畫幅的中心，而物象所依賴的廣闊世界被省略成為單純的色彩，醒目地佔據著巨大的畫面。

——作品導讀　西川

7 給過去寫信

小雨想到Dr.F可能遭遇不測，雖然在熱池子裡，瞬間好似嚇出一身冷汗出來。

她必須立即採取行動，一定可以做點什麼來避免這項危險。

小雨倏然地從澡池裡抽身而起，顧不得全身濕漉漉地光著身體跑到客廳來。

她再度聯上Dr.F的部落格，依舊沒有任何新訊息。

怎麼辦？

我必須見到他，

我必須提前通知他取消原定的約會。

有什麼方法能夠早點見到他。

如果我能夠早點到達會場的話！

小雨光著身子地在屋子裡茫然的遊走，思考陷入了僵局。

叮咚！巨型的銀幕牆上顯示有新的郵件進來。

小雨打開一看：原來是一家名為地圖日記的網站寄來電子郵件。

這個網站管理方有個Jerry是博士班的同學，原來地圖日記在推「時空膠囊」的遊戲，簡單地說是，

給十年後的自己寫信。

信函寫好後將被封存，成為時空膠囊。

10年後，膠囊重新被打開，這封信將會以當時的科技，寄送到達你的手中。

寄語於未來！！

小雨忽然靈光一閃，突發奇想，是否有可能⋯

寄語於過去！！

寫信給從前的
小雨。

陳淑霞，《獨釣》，190×120cm，布面油畫，2005年

8 彩繪裸女圖

「寫信給從前的自己。」

小雨啞然失笑，真是異想天開。

這真得好好的想一想。

給過去寫信，如果成功了，不僅僅改變了過去，也會影響未來，稍有不當，可能連現在都會產生變化。

小雨習慣使用圖像式思維。

這才驚覺：「原來自己一直光著身子。」但顧不得了。

她站到客廳的巨幅螢幕牆前，凌空觸控，首先給自己來張自拍，然後然後將圖像貼到牆上。

小雨以繪畫手法，將這個人體轉換顏色成為紅色，

面對螢幕上赤裸的人體，這代表「現在」的小雨，充滿焦慮與不安的狀態，

於是畫面上產生了一個紅色的小雨。

接著，將同樣形體複製一個到螢幕上的右邊。

這代表過去的小雨，日子雖然不滿意，但一直有所期待，屬於戰戰兢兢的狀態，如閃爍不止的黃燈。

小雨想：「那就用黃色來表現吧。」

於是把右邊複製來的人體轉換成黃色，那麼畫面就看到了右側黃色的小雨。

現在如果寫封信給過去的小雨，這勢必改變原有小雨的狀態，如同是改造過的新小雨，她將與原來的不同，於是代表過去右手邊的地方，如同多了一個新小雨，姑且用藍顏色的來代表好了。

那麼，在右手邊象徵過去的這一側，便有了黃的與藍色兩個小雨。

所以按圖說故事是：

原來黃色小雨到現在面臨困境成為紅色的小雨。

如果左側代表未來，那小雨將來會變成什麼樣子呢？

會出現哪幾種可能的狀況呢？

一是：還是紅色的小雨，持續目前的緊張焦慮狀態。

二是：恢復黃色的小雨，回歸原來的生活狀態。

三是：紅的加黃的，變成澄色，意味生活肯定造成一些變化。

四是：⋯⋯⋯

還有一種理想的狀態就是：

經由自己主導的藍色小雨，加上目前紅色的小雨，

左側就變成綠色的小雨。

這就是小雨習慣使用的圖像式思維推理方式。

「給未來開綠燈。」

順利見到了風，有了美滿的結局。

小雨站在螢幕前不斷的觸碰演練，

如同在彩繪拼貼一件畫作。

幾經思考演變之後，

最終看到螢幕上顯現的是一幅

色彩斑斕的裸女圖。

小雨最後刻意將代表未來的綠色圖像單獨放大，

綠色的小雨。

這是我期待的狀態。

想到可以與Dr.F順利見面，

不禁會心的笑了，

感受到一份愛的甜蜜。

就在此時突然螢幕短路，

有爆裂聲，

自動斷電，

瞬間畫面呈現一片空白。

陳淑霞，《失衡》，110×80cm，布面油畫，2008年

9 未來的小雨

今夜繁星燦爛，
想像你是遠方的那顆晨星，
閃爍的星光不斷對我眨眼睛，
帶領我回憶與你走過的曾經。

直到，
曙光乍現，
蕩然驚覺：
星星，
原來是盞未滅的街燈，
照耀著整個不眠夜。

小雨徹夜不眠不休的撰寫電腦程式，模擬整個情況；
她以小雨的名字，重新在一個新的網站註冊，

就選擇地圖日記吧！設立一個新的帳戶及密碼。

然後再從原先的部落格把日記一篇一篇的複製過去，這其中時間的準確性特別重要，需要同步的

發生，如此才不會打亂原來小雨的生活步調。

同步中刻意保留些微的差異，比如適時加入「風與風箏」那張最愛的照片，

一來提醒小雨增加對風的懷念，再者也避免讓小雨以為是資料被入侵盜用或病毒複製。

當導入最後一篇詩文之後，在地圖日記小雨的留言板上，寫下重要的訊息。

小雨：

我是來自「未來」的你，

我上傳了你的心情日記，

讓你相信：

我就是你。

在今晚午夜過後，

務必在Dr.F的部落格留言，告訴他：

小雨的電話號碼，請回電。

小雨很精準的編寫著日期、時間與日記內容。

希望小雨收到小雨的信件時，會言聽計從，不要太吃驚。

心理有種很奇妙的感覺。

接下來，

該給地圖日記的負責人同學打個電話：

「Hi！

Jerry，

我寫了個程式挺好玩，

給過去的自己寫信，

你要不要試試。」

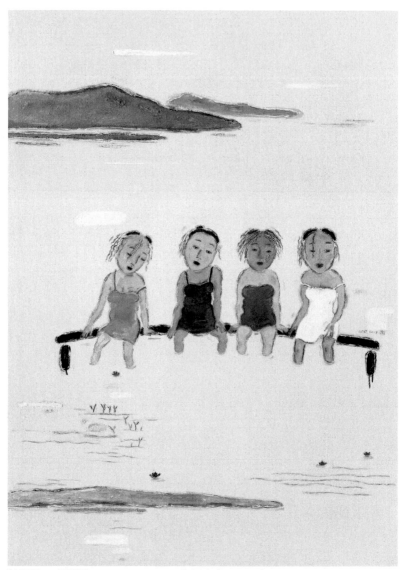

陳淑霞，《銀湖》，190×120cm，布面油畫，2005年

10 看到的真相

有人說：眼睛只能看到事物的表像，必須撥開表層，才能發現隱藏其中的真相。

但是，一般人都過於相信自己的眼睛，對眼睛所見妄加定論，然後深信不疑。

他提早離開了會場。Dr.F今夜只想獨處，一個人在酒吧裡。

Dr.F在會場偷偷地注視著小雨，壓抑自己衝過去與她見面的衝動。

愛戀的火焰熊熊地燃燒著，演講進行到一半，Dr.F就倉皇地逃離。

「原來小雨已經有了親密的男友。」

經過剛剛目睹小雨與人擁抱的那一幕，他痛苦的瞭解到：

太多的盼望，換來更多的失望。

「見面，只有徒增彼此的困擾，雖然是如此的想念她。」

「愛，或許是種成全。」

Dr.F知道一旦見面，將無法克制自己瘋狂地再去追求她。

只有讓自己悄然地離開，小雨才能夠安靜的繼續幸福。

小雨與那位男子相擁與親吻的畫面再度浮現。

酒，不知不覺中，一杯一杯的喝著。

原本期待的愛情重逢，此刻成為一場嘲諷。原來見面，只是朋友間尋常的邀約，而留言，也不過是禮貌性的照會。

小雨，一位多年來魂牽夢繫的名字，一陣在心裡頭從未停歇的雨，如今雨勢更大了。

今夜，就讓這場大雨將自己淹沒。

「愛，是收藏過去，成全未來。」

Dr.F 一口再喝下一杯。

酒吧裡人聲吵雜、熱鬧，音樂震耳，不少人舞動著身子陶醉在舞池裡。

吧臺上，Dr.F 一杯一杯的喝著悶酒，幾杯下肚，開始覺得眼前的影像在晃動了。

空腹易醉，情傷更易醉，原本不勝酒力的他，這一夜醉得不醒人事。

身上，手機不斷地響著。

陳淑霞，《三杯》，140×220cm，布面油畫，2010年

油畫是一種容易「隆重」的東西，這與畫油畫所使用的畫筆、畫刀、畫布、顏料、畫框有關；與此同時，支持油畫作為一種繪畫門類的思想基礎也是「隆重」的。但是陳淑霞對於傳統油畫的隆重效果不感興趣。她以信手拈來的隨意性「發現」了自己的油畫。她的油畫隨意又精緻，撞上了「東方」這個詞彙。但陳淑霞又沒有刻意「東方」。

——作品導讀　西川

11 請回電

Dr.F一覺醒來發覺就在床上。

「這是哪裡？」他頭痛欲裂，宿醉未醒。

「醒了？」Jay的一張大臉出現在眼前。

「我怎麼會在這裡？」

「看來你全不記得了。」

「我找了你一夜，原來喝醉了。」

Dr.F無語。

「幸虧手機後來酒吧老闆接了，才能把你接回來。」

Jay接著說：「怎麼喝醉了？喜酒還沒喝就醉了？」

「什麼喜酒？」Dr.F一臉茫然。

Jay滿臉笑容：「恭喜你求婚成功。」

Dr.F終於坐起身來，晃了晃腦袋，什麼也記不清了⋯

「別瞎說，如果是我醉酒允諾什麼事，不算。」

「瞧你緊張的樣子，看來常幹糊塗事。」

Jay接著把演講當天的情景敘說了一遍：

「演講非常的成功，特別是後來小雨出現後，你精心設計的數位人幫你求婚了？

他問小雨，你願意嫁給我嗎？」

Dr.F神情緊張猶如他親口提問：「小雨怎麼說？」

Jay看著Dr.F緩緩清楚地回答：「小雨在全場的見證下回答：『我願意』。」

Dr.F從床上跳起來，抓起外套就往外走。

「你去哪裡？」Jay邊喊邊追。

「我去找小雨‼」

「你上哪兒找？」

Dr.F頹然的坐下。

「如今上哪裡去找她？」

Dr.F這才想起與小雨的約會，他爽約了。

在無助之中，突然想起：「Jay，我的iphone呢？」

連接上網後，果然看到小雨的留言：

小雨的電話號碼，請他回電。

愛，好似影子，你越追，它越跑，一回頭卻又跟上來。

陳淑霞，《盞》，100×180cm，布面油畫，2011年

必須用「詩意盎然」這個舊詞來形容一下陳淑霞的繪畫。她命令這個詞在詞義上自我更新以適應她的繪畫。現場觀看她的作品，觀者可以很容易地體會到一種優美、安靜、自足自在的感覺。在當下中國新一代畫家的作品中經常被炫耀的玩世、不安、危險、憤怒、諷刺、壞、醜，在陳淑霞這裡沒有位置。她什麼都不炫耀。當然她也沒有刻意「什麼都不炫耀」。

——作品導讀　西川

12 淚下如雨

Dr.F一個人在「鍾愛一生」的地方等候。

電話撥通的霎那，雖然有千言萬語想要訴說，但彼此除了呼喚對方姓名之外，好像就無語了。

「小雨，我是風。」

「風，我是小雨。」

「小雨，見個面吧。在『鍾愛一生』的地方。」

「風，等我。」

掛上電話，Dr.F就一直守在這裡。

時間一分一秒地過去，他知道，欠小雨不只是一夜的等待，他希望還她更多。

熱切等待一個人，原來是如此的煎熬。

但是愛，值得等待。

我應該傳個簡訊給她，快速按下鍵盤後傳出：

「雨。我到了。妳慢慢來。」

將「鍾愛一生」的項鍊為小雨戴上。

小雨在一〇一商圈步行街給了一個擁吻。

與小雨兩人並肩躺在教堂旁的草坪上。

往事一幕幕地在腦海裡浮現：

想起小雨，自顧自的笑起來，回憶著往日種種的美好。

周遭的人越來越多，開始人聲鼎沸，漸漸回歸稀落。

我應該給她去個電話，Dr.F最後決定。

電話沒有開機，再撥一次，電話依舊沒有開機。

沒有選擇，只有繼續等候，只有不停的撥電話。

這才發覺此刻聯繫彼此的，竟然無奈地只能靠一條無形的語音線，只要一端停機，比鄰若天涯，無處尋芳蹤。

「難道是小雨故意要爽約一次？只為了上回無故的缺席。」

「不會的，小雨不會這樣。」Dr.F反倒希望是這樣，他願意無怨的承受。

但，如果不是這樣，如果是突然來不了，如果是她出事了……

胡思亂想令人坐立不安，

Dr.F的手機鈴聲響起。

周遭的人越來越多，開始人聲鼎沸，漸漸回歸稀落。

Dr.F凝凝地等待著。

Dr.F：「有什麼事嗎？」

對方：「你是Dr.F嗎？請你過來配合調查一下。」

對方：「這裡發生了嚴重的車禍，死者遺留的手機有你的未接簡訊。」

Dr.F放下電話，痛哭出聲，淚水如暴雨般的傾瀉下來。

小雨（ＯＳ）：「風，等我。」

伊人已逝，餘音猶在，聲聲不絕的回盪著。

陳淑霞，《天雨》，68×120cm，布面油畫，2005年

13 雨還下著

約會的那天，天空灰濛濛地飄著細雨。

小雨對著鏡子，拿著那條Dr.F「鍾愛一生」的鏈子，為自己戴上。

鏡裡的小雨春風滿面，一臉幸福。

小雨內心充滿喜悅，暗自得意：

「我成功了，我成功地寫信給過去，終於聯繫上Dr.F了。」

她給鏡子裡的小雨，最後一個會心地微笑，拎起包包，轉身出發。

車庫的門緩緩上升，一輛紅色寶馬從小雨住宅急駛出來。

天空下起毛毛細雨。

紅色寶馬急速的行駛在公路上，雨勢越來越大。

小雨的車停在十字路口。

這時，擱在副駕駛座上的包裡傳出手機簡訊的鈴聲。

小雨斜瞟了一眼，而前方的燈也在同一時間變成了綠色，可以通行。

小雨一腳油門將車開了出去，順勢伸手翻出包裡的電話。

看到簡訊顯示是Dr.F，嘴角泛出笑意，感受一份甜蜜。

此時，車子竟然順勢傾斜變換車道，向左傾斜，當小雨本能的快速打正之後，聽到後面大卡車狂按喇叭。

但來不及閃躲，大卡車已經追撞上來。

天雨路滑的公路上，寶馬首先被後面來的卡車追撞，接下來又迎面與前方快速來車對撞，紅色寶馬瞬間起火燃燒，不久響起轟天的爆炸聲。

濃煙沖天，大火快速地延燒開來。

路邊角落裡，一隻被火煙燻的手機，畫面還在不停閃爍著。

手機螢幕畫面不停閃爍，上面未打開的簡訊，署名顯示：Dr.F。

雨，還一直不停的下著。

【五部曲：完】

陳淑霞，《文火》，68×120cm，布面油畫，2005年

後 記

☐1 重寫過去

窗外開始飄起濛濛細雨。

雷聲轟轟作響，閃電不時閃爍著，看來即將有場豪雨。

咖啡館透明的玻璃窗外，Jerry小跑步到咖啡館門口，他抬頭不確定的在門牌上看了看，似乎在尋找地址。

窗內，一隻手在手機上撥通了號碼。

窗戶外的Jerry立刻接了起來，隨後朝咖啡館大門走了進來。

Dr.F向他揮揮手，站起來，熱烈地與對方握手問候。

雙方坐定，Jerry開啟筆電，將手提電腦翻轉，推向Dr.F。

電腦螢幕被無限的放大，許多電子快速流竄，進入網路世界的程式裡。

無數的符號編碼，無數的公式程式，一行行的快速變換著。螢幕空間裡的電子逐個在黑暗中遊

移，瞬間彙集成為一道光束，進入網線，到另一個螢幕。

最後電腦螢幕上清楚的顯示一行文字：

寫信給過去的自己

Dr.F心裡為之一震：「寫信給過去的自己。」

Dr.F看著電腦頁面，臉上泛起莫測高深的微笑。

突然，窗外雷聲轟然作響，瞬間雷雨交加，下起傾盆大雨來。

陳淑霞，《花灑》，210×360cm，布面油畫，2011年

一眼就能認出陳淑霞的畫。這是她的成就。她靠著一種溫和的固執——那種對於細小事物、身邊事物、日常事物的固執的關注——使自己繪畫的獨立性顯現出來。關注日常事物是一種時代傾向，但陳淑霞所關注的比時代性日常生活更小，更細。這是只有頗為自信的人才能做到的事。

<div align="right">——作品導讀：西川</div>

2 圓滿未來

天空依舊飄著細雨。

Dr.F坐在一○一餐廳的老位子上，把玩著手機。

當他經由手機連接上網，進入小雨的部落格，突然驚叫一聲，竟然發現一篇小雨的全新日記。

是你給我生命最輕柔的回憶

不著痕跡

那般輕輕柔柔

如雲雨

似清風

這般若即若離

如晨曦

似朝霞

相映成趣

是你給我人生不平凡的美麗

初次相遇

在英國茶館裡

最後重逢

屬於夢的回憶

記得風

記得雨

記得唱不盡的相思曲

窗外依舊有風

下著濛濛細雨

這時，

Dr.F的手機鈴聲響起，

他點了接聽，透過視訊電話，可以清楚的看見來電的人。

是小雨。

Dr.F手機螢幕上，出現小雨那張美麗的笑容，正對著他微笑。

Dr.F知道他已經成功地寫信給過去，扭轉了未來。

當Dr.F抬起頭來，看到對面門口，小雨正一臉俏皮的看著他。

兩人忘情地相擁，Dr.F在小雨耳邊柔聲輕喚。

Dr.F熱淚盈眶，起身迎了過去。

風說：

「鍾愛一生，不見不散。」

【全書完】

陳淑霞，《平衡》，110×80cm，布面油畫，2009年

陳淑霞的油畫藝術顯示出一種別樣的審美訴求：她往往通過一個或幾個純情的女孩子的童年視覺，或具體的景物去感觸與組織這些如夢如幻的內心嚮往，或者說她的視覺敘事直接來自於她的感覺。在她的視像中似乎有意迴避了對殘酷歷史和複雜現實的揭露、批判與質疑，而讓自己專注於情感和感覺，塑造的形象鮮活而生動，帶有童稚般烏托邦式的迷茫與憧憬，很少感受到來自歷史和現實層面的直接壓力。

——作品導言　馮博一

關於陳淑霞

　　一九六三年生於浙江，一九八七年畢業於中國中央美術學院，現任中央美術學院人文學院美術教育學系副教授。

　　陳淑霞早在九〇年代即引起美術界廣泛關注，曾參加了「新生代藝術展」、「女畫家的世界展」、「二十世紀中國油畫展」等中國內外重要展覽，並以一幅「粉紅色的花」在第一屆中國油畫年展上獲得銀獎。

　　此後的十數年間陳淑霞始終不懈地在油畫語言上進行探索和研究，形成了個人的獨特風貌，活躍於當代藝術。

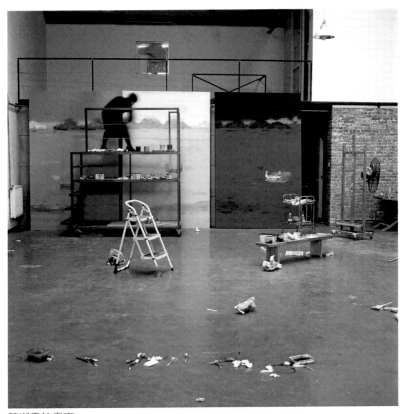

陳淑霞於畫室

附錄一：子夜風清

──陳淑霞的原色

殷雙喜

看陳淑霞的近作，眼睛和身體都如同潛入夏日淺海。更有一種願望，在仲夏夜市聲遠去之際，登上高樓頂層，看遠處閃爍明滅的燈光，任清風從裸露的肩頭吹過，漫無邊際地想起從前的日子和在某個城市的角落久未聯繫的少年摯友。

這是陳淑霞近作給我的整體印象、平淡的生活，熟悉的景物，因為持續的觀察和不懈的描繪，竟然有一種異樣的陌生。陳淑霞曾經在雲南陌生的天空下，看到了某種熟悉和可靠，她將其稱之為「虛幻從容地轉化為真實」，而我從她的作品中看到的卻是對真實的感悟與超越。

在虛實兩境之間，陳淑霞獲得了一種不即不離、不捨不棄的平衡，她稱之為抵禦無奈的選擇，其實那是她溫文爾雅的外表下一種執著的個性使然。在陳淑霞看來，生活中的感人至深之處，對他人可能是具體的人和事，對自己卻可能是自然和天空。大部分人不是苟且生活就是批判現實，逃避和責任糾纏得人心神難定。而陳淑霞在畫布上對純真明麗的追求，不過就是一種藝術對生活的平衡。

對待生活，每個人都有自己的基本準則。陳淑霞的準則是以「平和」之心對待生活中的一切。這條準則現在她的藝術創作中，就是貼近自然又超越自然。由此，陳淑霞的藝術沒有聲嘶

力竭的吶喊，也沒有冷漠無情的寫實，她的個性與自我就在「山色空濛有無中」，讓人體會到她畫面上所洋溢的優雅與從容。

英國哲學家波普爾認為貝多芬的音樂是一種表現自我的工具，他的作品生動地體現了他的信仰、希望、神秘的夢和絕望的英勇鬥爭，而巴哈的音樂卻極力「客觀地」表現上帝的榮耀和精神，巴哈在其作品中極力忘記自我。陳淑霞在作品中並不張揚自我，但卻處處流露出她對生活的希望、夢想以及對美好人生的依戀。如果說女性藝術家多以直覺和感性見長，那麼陳淑霞也是如此，她只熱愛一個小小的觀念，即一個人能夠成為他所真心願望的那樣。

陳淑霞畫中的果實與女性人物其實都是貌異神合的，即作為生命的此在，聯結著無數的過去與未來，共同孕育著某種未知的無限。陳淑霞畫中反覆描繪的果實與女孩，以並存的方式表達了一種連續的時光，在生命的某一刻，這些果實與女孩都成為生命的不同表情，凝聚在她的畫布上。蘋果成為女孩的肖像，少女即是生命的果實，無限的過去到此成為歸宿，無限的未來也以此作為起點。

如果據此將陳淑霞視為一個像高更那樣對人類的處境具有深刻反思的人，那又是對她的誤讀。陳淑霞不是一個長於反思的人，她恰恰是一個無思的女性。「反思」是人對於自己從何而來與向何而去的反覆思考，而「無思」則是竭盡全力淡忘對於人生進與出的問題。將我們對人生具體問題的疑問，移入陳淑霞的畫中試圖求得答案，就如同將一桶水倒入大海，或是陳淑霞畫中所描繪的那樣，一個孩子跳入碧波不興的湖水。我看陳淑霞畫中的人物，無論是水中濯足的少女，還是獨釣秋水的都市白領，都具有某些意味深長的象徵意義，其本意則是讓人放下「我執」，歸

於平淡天真。如果說，這可以算陳淑霞的獨創，那麼她的藝術創作的最有趣的特徵就是「獨創出於無意」。一如中國古代那些獨具禪心的水墨大師，追求純正清淨的心境，獲得靈性的解脫，並不把技法放在首位，而是通過繪畫進入內心的修煉，對於這樣的藝術家，自然不可以技法而論。

陳淑霞看重生活。這是因為生活中的豐富多變牽動著她的感情，有時是一閃念的意識調頻，人的角色輕易就變了，這真的很有意思。在陳淑霞看來，「繪畫」和「活著」是一對近義詞，有時界限分明，有時含混不清。

德國哲學家克爾凱郭爾（Kiekegaard）有一個深信不疑的想法，即一個人切不可向人直抒心臆，而應像蘇格拉底那樣以間接的方式提出他的觀點，以使那些聽他演講的人，不至於成為他的感召力的犧牲品，而是在他的促動下獨立地進行思考。只有這樣，他們才能做出自由的選擇。

陳淑霞從不試圖在自己的作品中教導人或誘惑人，讀她的畫不需要先運氣養神準備接受教育或被感動，你只需要靜靜地觀看就行。在她的畫中，有孤獨的蘋果、流失的記憶、杯中的春色、鏡中的容顏……所有這些，都像她畫中負載著靜物的桌子一樣，如同生命長河中的小船，在時空中飄浮。你靜下心來慢慢地看，就像返回原路，順著陳淑霞的心路走進去，你會覺得，世界竟是這樣的平靜無華，又是那樣的有滋有味。

克爾凱郭爾在他的日記裡寫道：「每一個人天生有一顆質樸性的種子。破壞你的質樸性，便極有可能在此世獲得進展，有可能功成圓滿──但是永恆性將和你無緣，追隨你的質樸性，在人間你將遭遇風浪，但你會被永恆性接納。」我們每個人都不得不走這條道路──跨過歎息之橋進入永恆。

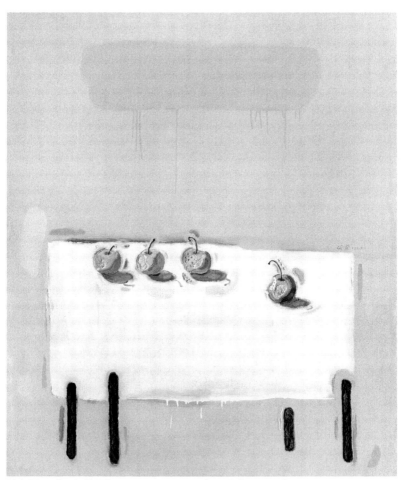

陳淑霞，《四個蘋果》，140×120cm，布面油畫，2000年

「質樸」，在如今這個追求奢華的社會中，卻已經成為稀缺的人性資源。陳淑霞在她平靜的觀察與無言的描繪中傳達了繪畫對於我們生存的意義，她畫中的蘋果不是我們視覺愉悅意義上的生活滿意度的廣告，而是畫家對生活的理解。

今天，在幻覺影像充斥的時代，繪畫還能描繪什麼？塞尚告訴我們，他所關心的並不是蘋果本身，而是對蘋果的理解和感受。或許電影或電視更接近大多數人的感覺，他們認為生活就是由別人通過顯像管傳遞過來的活動畫面。而繪畫至今已有上萬年的歷史，今後肯定還會延續下去，它的生命力就是埋藏在畫家心頭的那種強烈的表達願望。

環顧當代畫壇，仰慕虛名者眾，潛心修習者寡。使我驚異的是，許多自視為「當代」、「前衛」的畫家對我們眼前的大千世界竟然毫無興趣，他們專注於若干種為市場追捧的風格化圖式，批量化複製生產而樂此不疲。而學院派的繪畫，由於視點的固定與僵化，雖然強調了眼見之實與形式之美，卻限制了心靈在時空中流動的能力。

近年來陳淑霞遠離了時尚，有意無意地錯過了眾人關注的中心和主題，但這卻給了她機會更深地潛入藝術的原色。幻想中的倘佯和現實中的停滯，使她伴隨著痛苦和歡樂，直覺地感受了生活和藝術的親近，慢慢地形成了她對周圍事物的敏感觀察、思維和表達。她喜歡想些高興的事，從生活中獲取靈感來體會生命的含義，那些支離破碎的片斷也因此而聯繫起來，走進她的畫面。她在絢麗的色彩中尋找灰色，在灰色中尋找生機，這生機是她經歷了平凡的生活又忘卻了辛勞之後得到的。陳淑霞自信地將生活的真實和藝術的享受融為一體，作為一種心情的吐露，「一種對這個世界的不動聲色的觀察方式，一種現實與個人幻想糾纏著的詩意與情趣」。它源於陳淑霞對

生活平淡持久的愛，成為陳淑霞特有的感情表達方式，不附帶任何條件地貫穿在她的藝術創作過程中。

對於陳淑霞來說，生活永遠是一幅在前面的風景，隨著時光的流逝，童年時心中的風景已經越來越遠，但是眼前的風景卻越來越真切。古希臘哲學家柏拉圖認為：「某物並非由於它是被看之物，我們才能看見它，恰恰相反，正是由於我們去看它，它才成為被看之物。」無論是自然的風景，還是人文風景，都要轉化為畫家心中的風景，才能獲得藝術的活力。陳淑霞畫中的蘋果山楂、湖光山色、青春少女，已經不再是傳統意義上的靜物、風景與人物，而都是生命過程中的不同風景，它們交織在一起，我們在日常生活中對其習以為常，很少去思考其中隱而不露的存在的奧秘。而陳淑霞將它們重新組織後再現於我們的眼前，使我們在不期而遇之際，對之加以關注和思索。近年來，陳淑霞的作品從室內轉向室外，更多地關注自然與人的和諧生存，呈現出一種東方的自然觀，從她的畫中可以看出對古典山水畫的圖式借鑒及泛舟江湖的意境表達。她以平淡無華而又意味雋永的畫面敞開物性，引領我們領悟存在。時光流逝，不廢江河，對於追著風景往前走的陳淑霞來說，雖然只看到擱淺的橫船，已無水中的倒影，但她還要前行，去尋找心目中擱置已久的如畫的風景。

（殷雙喜，畢業於北京中央美術學院美術歷史與理論系，獲博士學位。中國著名藝術評論家及策展人。）

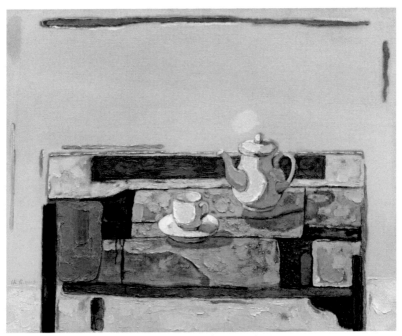

陳淑霞，《咖啡》，80×100cm，布面油畫，2000年

附錄二：此在與超越
——試析陳淑霞藝術中的生命意味和文化價值

鄒躍進

從中國當代美術發展史的角度解讀陳淑霞的油畫藝術，我以為有兩個展覽必須提到，一個是一九九〇年在中央美術學院美術館舉辦的「新生代藝術展」，另一個是一九九一年在中國歷史博物館舉辦的「女畫家世界展」。陳淑霞不僅參加了這兩個展覽，奠定了她在一九九〇後中國美術發展史上的地位，而且也基本確立了她後來的藝術探索方向。美術批評家殷雙喜認為在藝術創造上，陳淑霞「有意無意地錯過了眾人關注的中心和主題」，強調了陳淑霞獨立探索藝術的品格，然而我則想說陳淑霞常在有意無意之間進入了時代的主流，她在藝術上的個人興趣往往能與其他藝術家的探索形成共振關係，她的作品也可視為這個時代的象徵表達。這是因為女性藝術的崛起和新生代的亮相，正是中國當代美術在上世紀的進程中，告別八十年代而進入九十年代的標誌之一，即從一個表現激情和傾訴憂患意識的時代，走向一個關注身邊的日常生活，表達細膩豐富的內心世界的時代。在此我想強調的是陳淑霞作為藝術家對所處的社會和藝術世界的敏銳。不過一個有趣的現象是，陳淑霞的藝術與時代同步的共振關係，恰恰是在迴避對時代的宏大敘事，淡漠風雲突變的政治變動，拒斥描繪意識形態化的中國形象（這大概就是殷雙喜所說的在上世紀九十年以來被陳淑霞錯過的中心和主題）中獲得的。

由於陳淑霞關注的是日常生活中平凡的人和物，這樣，與那些描繪具有重大社會意義題材的藝術相比，她就無法僅靠通過作品中表達的對象本身的價值而獲得關注和成功，這頗有點類似西方美術從重視題材的社會價值的古典藝術，向表達日常生活的人與物的印象派轉換之後的情況；陳淑霞的藝術作品則因其非凡的、化腐朽為神奇的藝術創造力，在上世紀九十年代以來的中國美術史上獲得了獨立的地位。

不過印象派和後印象派畫家憑著他們對藝術的新感受，改變了西方美術發展的方向；陳淑霞的藝術作品則因其非凡的、化腐朽為神奇的藝術創造力，在上世紀九十年代以來的中國美術史上獲得了獨立的地位。

在陳淑霞的作品中，繪畫語言首先是呈現對象存在之秘密的手段，是既讓對象也使主體獲得獨立和自由的途徑。可以這樣認為，陳淑霞的藝術目的不是用油畫語言再現擺在桌上的花、蘋果、西瓜等對象，而是要以獨特而又陌生的藝術形式把它們從人的慾望中解放出來。我想這種解放是雙重和互為因果的。這意思是說，一方面，當陳淑霞把可食、可用、可慾的物件創造為藝術形象之後，它們就再也與人的慾望沒有了關係而敞開了存在，獲得了獨立，擁有了自由。用陳淑霞自己的話來說就是「存在就是理由，誰也無可奈和何。哪怕是一草一木，一片塵埃」；另一方面，在使對象獲得解放和自由的同時，對於藝術家和觀眾來說也同樣獲得了解放和自由。細究起來，這種解放和自由也有兩層意義：當日常生活中的物件因陳淑霞的藝術創造而獲得獨立存在的地位之後，我們也就從日常生活的慾望主體中解放出來，成為無私和自由的審美主體；而對於陳淑霞來說，這種獨立和自由還具有更進一步的意義，它表現為如下的情形，即當作為藝術家的陳淑霞，為某種感受所打動或纏繞而又不明白這種感受到的情感的性質時，其抑鬱的心情是難於用語言表達的（藝術形式和情感在藝術創造中的這種共生現象，正是藝術創造的艱難之所在），所

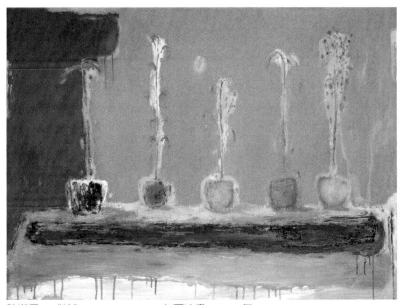

陳淑霞，《植》，80×110cm，布面油畫，2012年

以，當那些揮之不去的感受獲得準確的藝術形式之時，我想，陳淑霞因此而獲得的解脫和解放，以及因此而感受到的喜悅和快樂，同樣是無法用語言來表達的。正是在此意義上，美學家科林伍德（Collingwood）認為，藝術表現情感並不是發洩情感，而是探索情感的表達形式，使它在富有創造性的藝術形式中得到呈現和確認。在此方面，陳淑霞無疑是當代最優秀的藝術家之一。

從根本上說，陳淑霞在新生代藝術家群體中的獨特性不是近距離地表現身邊的人與物，而是無距離和零距離地關注自身內心世界的生命體驗。一九九一年，陳淑霞最早的成名之作《粉紅色的花》在「中國第一屆油畫年展」上獲銀獎，它體現了藝術家早期靜物畫的藝術特徵：表達幽閉空間中的花朵所蘊涵的生命意味。進入二十一世紀後，曾經在陳淑霞的靜物畫中佔據主角地位的花被水果所取代。我不知道在這種變化中，陳淑霞是否考慮過如下問題：在我們的日常生活中，用來觀賞的花的身份在價值上遠比用來吃的水果要高貴。對此我認為有兩個方面的問題值得關注：

一是在作品中用水果取代花，也許與陳淑霞想有意識地淡化女性藝術家的性別身份有關係。眾所周知，自上世紀九十年代女性藝術興起以來，在許多被稱為女性藝術家的作品中，花一直作為女性身體的隱喻（這是它區別傳統藝術方式的主要特徵），言說、傾訴女性的生理和心理體驗。或控訴女性在男權社會中所受的壓迫，這意味著，儘管陳淑霞作品中的花主要是表達她的生命體驗，但讓花不再成為作品中的主角（她也偶爾畫花），在我看來，與陳淑霞強調藝術超越性別身份的本體性有關係，也與她希望觀者只從藝術的立場觀賞其作品，而不要加入任何性別身份方面的想像有關係。如果我的解讀是有道理的，那麼，陳淑霞的這種態度無疑是對參加一九九〇年的《女畫家的世界》以後所確立的性別身份的一次決裂。

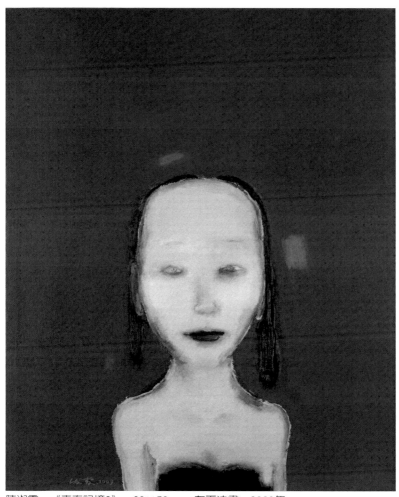

陳淑霞，《青春記憶8》，60×50cm，布面油畫，2009年

二是陳淑霞在藝術創作中迴避具有高貴身份的花而選擇普通的水果，與她意欲表達生命的新感受有關，就此而言，它又是在她過去藝術探索基礎上的深化。在她上世紀九十年代以來創作的《臨窗的花》（這幅作品創作於一九八九年，早於一九九一年的《粉紅色的花》）、《紫色》、《紅與灰》、《流失的記憶》、《陽光留住》、《紅顏知己》、《杯中春色》等作品中，藝術家描繪了各種花的相同處境：衰敗、枯萎和凋零，呈現了生命在時間流變中的相同情態：孤獨、憂鬱和失落。記得佛洛德談到過如下的觀點：花朵因其盛開時間的短暫而更加美麗。其實，生命在時間中的有限性和不舍晝夜的流逝，正是生命的意義得以突顯的本源；這也就是存在主義所認為的此在的時間性和歷史性對於生命的意義。我認為當陳淑霞從花轉向水果，除了消除對象的等級差異之外，更為重要的是突出此在，也即水果所代表的生命在時間流逝中的深刻意味。如果說在描繪花的作品中，陳淑霞要重點表達的是生命在幾何體構成的冷漠而又幽閉的室內空間中的意味的話，那麼，在描繪水果的作品中，陳淑霞則主要表現了生命在時間中的流逝，即從完美到殘缺，從新鮮到腐爛，從存在到消失的獨特感受。不可否認的是在這批作品中所具有的輕鬆自由的筆調，空靈的佈局、極簡的畫面，純正的油畫語言，體現了陳淑霞在藝術趣味上對優雅和中和之美的喜好，以及非凡的藝術感受力，但我更看重的是她對生命之沉重的深刻表達。

進入二○○二年之後，陳淑霞創作了一批風景和人物相結合的作品，它表明陳淑霞的藝術又經歷了一次重大的轉向：從無限的內心世界走向了寬廣的自然空間，從表達生命的沉重走向抒發超越此在的幸福人生和寧靜的美好生活。我不知道陳淑霞是否有意識地在這批風景畫中接受了中國文人山水藝術，特別是崇尚平淡天真的南派山水畫的影響（如那一水兩岸的構圖方式），但有

一點是肯定的，那就是在《映日》、《愛妻號》、《風峰》、《石雨》、《天雨》、《明湖》、《泛舟》、《天水》等作品中，一種悠閒自得、唯我唯大而又無我的人生境界展現在我們的面前，這是一個純淨無比、自然無為、平遠天真的生活空間，在這種境界和空間中，生命已超越了此在的有限性而與自然融為一體，與天地共存。這意味著從藝術發展的邏輯來看，這批風景畫彷彿成了陳淑霞從前期的生命沉重的體驗中解脫出來的一種象徵。或者換句話說，作為一個現代都市人對生命有限性的獨特感悟，陳淑霞換了一種敬重生命的方式：從計較到放棄，從執著到超越。也許那些在陳淑霞的風景畫中坐在小船上，嬉戲和遊玩於山水之間的幸福男女，才是真正理解了回歸自然的生命所具有的意義的人。

如果我對陳淑霞這批近作意味的解讀是有道理的話，那麼我想進一步指出的是陳淑霞在雙重意義上——人生與藝術——在向中國傳統文化回歸，這集中表現在陳淑霞在這批近作中，以一種中國傳統文化所崇尚的自然本體論立場，對人在天地自然中的位置的重新思考和藝術表達。事實上，不管我們是否願意，我們在現實的生存方式上，已基本上被西方的科技和物質文化所規定。事實所支配，然而問題也由此而生，即我們在充分享受現代文明帶來的便利、舒適、快捷的生活的同時，也在加速消耗子孫後代賴以生存的資源，正是在此意義上，我以為陳淑霞這批回歸自然的近作，實際上也在宣導中國傳統文化中早已有之的那種以自然為本的人生態度。而從視覺文化的角度看，我想一直從事油畫藝術創作的陳淑霞，肯定知道這樣一個事實，那就是西方寫實油畫藝術，連同電影、攝影一起，已成為支配中國人觀看世界的方式。幾十年來我們中國人的油畫民族化的口號，就是要在這種西方化的觀看方式中，注入中國文化的因素。在此方面，我認為陳淑霞

的這批近作是極其成功的，這是因為陳淑霞在這批作品中，強調和突顯的是中國傳統文化中對待自然的態度和立場，在此精神支配下，陳淑霞非常自然地把風景變成了山水，把油畫材料轉換成了中國化的視覺語言，使西方的透視空間成了類似中國傳統山水中的平遠和深遠的空間呈現。正是在上述意義上，我堅信陳淑霞的這批近作必將在進入二十一世紀的中國油畫藝術領域中，佔據越來越重要的地位。

（鄒躍進，中央美院教授，中國著名美術理論家；畢生從事美術批評與美術史論的教學與研究，於二〇一一年辭世。）

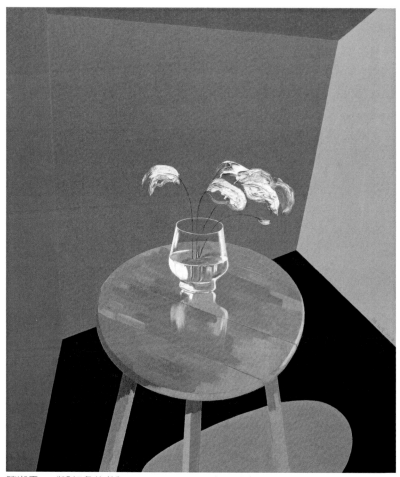

陳淑霞，《粉紅色的花》，140×120cm，布面油畫，1991年

風之寄作品10　PH0143

風說
——陳淑霞的寫意油畫

編　　著／風之寄
責任編輯／劉　璞
圖文排版／楊家齊
封面設計／王嵩賀

發 行 人／宋政坤
法律顧問／毛國樑　律師
印製出版／秀威資訊科技股份有限公司
　　　　　114台北市內湖區瑞光路76巷65號1樓
　　　　　電話：+886-2-2796-3638　傳真：+886-2-2796-1377
　　　　　http://www.showwe.com.tw
劃撥帳號／19563868　戶名：秀威資訊科技股份有限公司
　　　　　讀者服務信箱：service@showwe.com.tw
展售門市／國家書店（松江門市）
　　　　　104台北市中山區松江路209號1樓
　　　　　電話：+886-2-2518-0207　傳真：+886-2-2518-0778
網路訂購／秀威網路書店：http://www.bodbooks.com.tw
　　　　　國家網路書店：http://www.govbooks.com.tw
圖書經銷／紅螞蟻圖書有限公司
　　　　　台北市114內湖區舊宗路2段121巷19號（紅螞蟻資訊大樓）
　　　　　電話：+886-2-2795-3656　傳真：+886-2-2795-4100

2014年6月　BOD一版
定價：500元
版權所有　翻印必究
本書如有缺頁、破損或裝訂錯誤，請寄回更換

國家圖書館出版品預行編目

風說：陳淑霞的寫意油畫 / 風之寄編著. -- 一版. -- 臺北
市：秀威資訊科技, 2014.06
　　面；　公分. -- (風之寄作品 ; PH0143)
BOD版
ISBN 978-986-326-262-6 (平裝)

1. 油畫　2. 畫冊

948.5 103009430

讀者回函卡

感謝您購買本書，為提升服務品質，請填妥以下資料，將讀者回函卡直接寄回或傳真本公司，收到您的寶貴意見後，我們會收藏記錄及檢討，謝謝！
如您需要了解本公司最新出版書目、購書優惠或企劃活動，歡迎您上網查詢或下載相關資料：http:// www.showwe.com.tw

您購買的書名：＿＿＿＿＿＿＿＿＿＿＿＿＿＿＿＿＿＿＿＿＿＿＿＿

出生日期：＿＿＿＿＿年＿＿＿＿＿月＿＿＿＿＿日

學歷：□高中 (含) 以下　　□大專　　□研究所 (含) 以上

職業：□製造業　□金融業　□資訊業　□軍警　□傳播業　□自由業
　　　□服務業　□公務員　□教職　　□學生　□家管　□其它＿＿＿＿

購書地點：□網路書店　□實體書店　□書展　□郵購　□贈閱　□其他

您從何得知本書的消息？

　□網路書店　□實體書店　□網路搜尋　□電子報　□書訊　□雜誌
　□傳播媒體　□親友推薦　□網站推薦　□部落格　□其他＿＿＿＿＿＿

您對本書的評價：(請填代號　1.非常滿意　2.滿意　3.尚可　4.再改進)

　封面設計＿＿＿　版面編排＿＿＿　內容＿＿＿　文／譯筆＿＿＿　價格＿＿＿

讀完書後您覺得：

　□很有收穫　□有收穫　□收穫不多　□沒收穫

對我們的建議：＿＿＿＿＿＿＿＿＿＿＿＿＿＿＿＿＿＿＿＿＿＿＿＿

＿＿＿＿＿＿＿＿＿＿＿＿＿＿＿＿＿＿＿＿＿＿＿＿＿＿＿＿＿＿＿＿

＿＿＿＿＿＿＿＿＿＿＿＿＿＿＿＿＿＿＿＿＿＿＿＿＿＿＿＿＿＿＿＿

＿＿＿＿＿＿＿＿＿＿＿＿＿＿＿＿＿＿＿＿＿＿＿＿＿＿＿＿＿＿＿＿

11466
台北市內湖區瑞光路 76 巷 65 號 1 樓
秀威資訊科技股份有限公司　　　收
BOD 數位出版事業部

⋯⋯⋯⋯⋯⋯⋯⋯⋯⋯⋯⋯⋯⋯⋯⋯⋯⋯⋯⋯

（請沿線對折寄回，謝謝！）

姓　　名：＿＿＿＿＿＿＿＿　年齡：＿＿＿＿　性別：□女　□男

郵遞區號：□□□□□

地　　址：＿＿＿＿＿＿＿＿＿＿＿＿＿＿＿＿＿＿＿＿

聯絡電話：(日)＿＿＿＿＿＿＿＿　(夜)＿＿＿＿＿＿＿＿＿

E-mail：＿＿＿＿＿＿＿＿＿＿＿＿＿＿＿＿＿＿＿＿